劉干才 編著

經典民居

精華濃縮的最美民居

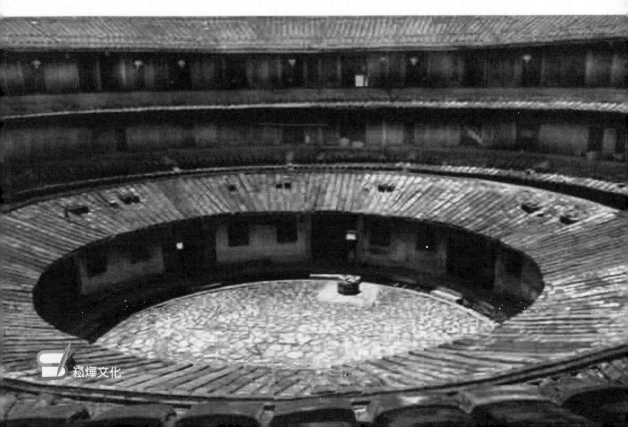

崧燁文化

目錄

草原的白蓮花　蒙古包

序言

　　文化是民族的血脈，是人民的精神家園。

　　文化是立國之根，最終體現在文化的發展繁榮。博大精深的中華優秀傳統文化是我們在世界文化激盪中站穩腳跟的根基。中華文化源遠流長，積澱著中華民族最深層的精神追求，代表著中華民族獨特的精神標識，為中華民族生生不息、發展壯大提供了豐厚滋養。我們要認識中華文化的獨特創造、價值理念、鮮明特色，增強文化自信和價值自信。

　　面對世界各國形形色色的文化現象，面對各種眼花繚亂的現代傳媒，要堅持文化自信，古為今用、洋為中用、推陳出新，有鑑別地加以對待，有揚棄地予以繼承，傳承和昇華中華優秀傳統文化，增強國家文化軟實力。

　　浩浩歷史長河，熊熊文明薪火，中華文化源遠流長，滾滾黃河、滔滔長江，是最直接源頭，這兩大文化浪濤經過千百年沖刷洗禮和不斷交流、融合以及沉澱，最終形成了求同存異、兼收並蓄的輝煌燦爛的中華文明，也是世界上唯一綿延不絕而從沒中斷的古老文化，並始終充滿了生機與活力。

　　中華文化曾是東方文化搖籃，也是推動世界文明不斷前行的動力之一。早在五百年前，中華文化的四大發明催生了歐洲文藝復興運動和地理大發現。中國四大發明先後傳到西方，對於促進西方工業社會發展和形成，曾造成了重要作用。

　　中華文化的力量，已經深深熔鑄到我們的生命力、創造力和凝聚力中，是我們民族的基因。中華民族的精神，也已深深植根於綿延數千年的優秀文化傳統之中，是我們的精神家園。

　　總之，中華文化博大精深，是中華各族人民五千年來創造、傳承下來的物質文明和精神文明的總和，其內容包羅萬象，浩若星漢，具有很強文化縱深，蘊含豐富寶藏。我們要實現中華文化偉大復興，首先要站在傳統文化前沿，薪火相傳，一脈相承，弘揚和發展五千年來優秀的、光明的、先進的、科學的、文明的和自豪的文化現象，融合古今中外一切文化精華，構建具有

中華文化特色的現代民族文化，向世界和未來展示中華民族的文化力量、文化價值、文化形態與文化風采。

為此，在有關專家指導下，我們收集整理了大量古今資料和最新研究成果，特別編撰了本套大型書系。主要包括獨具特色的語言文字、浩如煙海的文化典籍、名揚世界的科技工藝、異彩紛呈的文學藝術、充滿智慧的中國哲學、完備而深刻的倫理道德、古風古韻的建築遺存、深具內涵的自然名勝、悠久傳承的歷史文明，還有各具特色又相互交融的地域文化和民族文化等，充分顯示了中華民族厚重文化底蘊和強大民族凝聚力，具有極強系統性、廣博性和規模性。

本套書系的特點是全景展現，縱橫捭闔，內容採取講故事的方式進行敘述，語言通俗，明白曉暢，圖文並茂，形象直觀，古風古韻，格調高雅，具有很強的可讀性、欣賞性、知識性和延伸性，能夠讓廣大讀者全面觸摸和感受中華文化的豐富內涵。

<div align="right">肖東發</div>

東方古城堡　福建土樓

　　福建土樓，產生於宋元時期，經過明、清和二十世紀初期的逐漸成熟，一直延續至今。它是東方文明的一顆明珠，因其為福建客家人所建，因此又稱「客家土樓」。

　　福建土樓以歷史悠久、種類繁多、規模宏大、結構奇巧、功能齊全、內涵豐富而著稱，具有極高的歷史、藝術和科學價值，被譽為「東方古城堡」、「世界建築奇葩」。

　　福建土樓是世界上獨一無二的大型民居形式，被稱為中國傳統民居的瑰寶。

▍遷徙而來的客家人

　　公元前二二一年，秦始皇統一中國後，為了政治和軍事的需要，他派兵六十萬「南征百越」。南下的秦軍，從福建、江西和廣東邊境入抵廣東的揭陽山，直抵廣東省的興寧、海豐兩縣。

　　公元前二一四年，秦始皇再次派兵五十萬「南戍五嶺」，平定嶺南後，他設立了龍川縣，由平定嶺南的副將趙佗任龍川縣令。之後，趙佗又主持南海郡事。

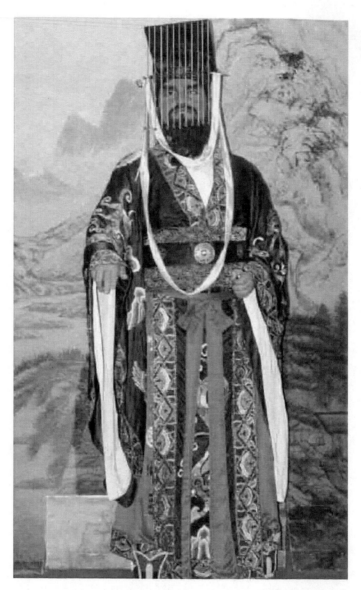

■秦始皇（前二五九年至前二一〇年），嬴姓趙氏，故又稱趙政，生於趙國首都邯鄲。他是中國歷史上著名的政治家、改革家、策略家、軍事統帥。他是首位完成中國統一的秦朝的開國皇帝。

公元前二〇四年，為了防止中原戰亂禍及嶺南，趙佗在嶺南建立了南越國，並自封為南越武王。趙佗在任龍川縣令和建立南越國時，為嶺南的開發作出了不朽的貢獻。

他帶來了中原文化，改變了嶺南百越人過去野蠻落後的風俗。他施行「與越雜居」、「和集百越」的政策，促進了中原漢人與百越各民族的融合。

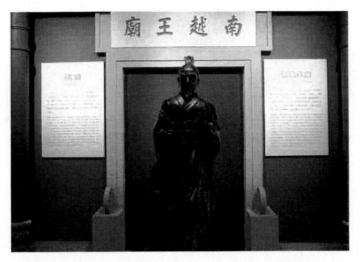

■趙佗（約前二四〇年至前一三七年），漢族，秦朝恆山郡真定縣（今中國河北省正定縣）人，秦朝著名將領，南越國創建者。趙佗是南越國第一代王和皇帝，前二〇三年至前一三七年在位，號稱「南越武王」或「南越武帝」。

趙佗還將幾十萬軍隊留駐在嶺南，成為南遷到此地的第一批北方移民。當地人稱這些南遷到此的中原漢人為客家人，以此來區別這裡原有的居民。

趙佗在任龍川縣令時，為解決駐在這裡的將士兵卒的縫補漿洗問題上書朝廷，要求撥三千名北方婦女到此，結果朝廷撥給了五千名。

於是，朝廷撥給的婦女和留駐在這裡的將士兵卒組成了家庭，成了這裡最早的客家先民。

百越是中國古代南方越人的總稱，分布在浙、閩、粵、桂等地，因其部落眾多，故總稱為「百越」。越，即粵，古代粵和越通用，也指百越居住的地方，也叫「百粵」、「諸越」。

■黃巢（八二〇年至八八四年），是唐末農民起義領袖，由他領導的大起義摧毀了腐朽的李唐王朝，為社會由分裂向統一過渡準備了條件，從而推動歷史繼續向前發展。

　　至西晉時期，發生了「八王之亂」，繼而又爆發了人民反晉王朝的鬥爭，這大大動搖了西晉王朝的統治。這時北方的匈奴、鮮卑、羯和氏等少數民族乘虛而入，當時人們稱這些少數民族的人為胡人。

　　這些胡人各自據地為王，相互爭戰不休，使中原陷入「五胡亂華」的動盪局面。

　　五胡亂華是中國東晉時期，塞北多個胡人的游牧部落聯盟趁中原西晉王朝衰弱空虛之際，大規模南下建立胡人國家而造成的與中華正統政權對峙的時期。「五胡」指匈奴、鮮卑、羯、羌、氏五個胡人的游牧部落聯盟。

　　西晉王朝滅亡後，中原成了胡人的天下，他們把農田用來放牧牛羊，搶掠漢人來做奴隸。不堪奴役的漢人又一次大舉南遷，這股潮流此起彼伏，持續了一百七十多年，遷移人口達一兩百萬之多。

　　至唐朝「安史之亂」後，國勢由盛而衰，出現藩鎮割據的局面。加之中原災荒連年，官府敲詐盤剝，民不聊生，許多城鄉煙火斷絕，一片蕭條。

　　不久，就爆發了先後由王仙芝、黃巢領導的農民起義。起義軍馳騁中原，輾轉大江南北十多省。這些地方正是第一次南遷漢民分布的地域。

　　王仙芝是唐末農民起義領袖。濮州人，販私鹽時奔走各地，為抗拒官府查緝，練功習武。攻鄆州，襲沂州，推動農民反抗鬥爭迅猛發展，到十一月，農民起義軍「剽掠十餘州，至於淮南，多者千餘人，少者數百人。在黃梅，王仙芝義軍被曾元裕包圍，經過激戰，義軍五萬餘人英勇犧牲，在突圍中王仙芝不幸戰死。」

　　戰亂所及，唯有江西南部、福建西部和廣東東北還是一塊平靜之地，於是，這些客家先民，也就是第一次南遷到此的漢民中的大部分，又南遷到了這些地帶定居。

　　根據《客家族譜》記載，這時期的移民，避居福建寧化石壁洞者也不少。這次南遷，延續至唐後的五代時期，歷時九十餘年。

　　北宋都城開封，於公元一一二年被金兵攻占後，宋高宗南渡，在臨安，也就是杭州稱帝，建立南宋王朝。當時隨高宗一起渡江南遷的臣民達百萬之眾。

　　元人入侵中原後，強占民田，推行奴隸制。處於黃河流域的漢族人民，為躲避戰亂，再一次渡江南遷。隨後由於元兵向南進逼，江西、福建和廣東交界處，成了宋、元雙方攻守的戰場。

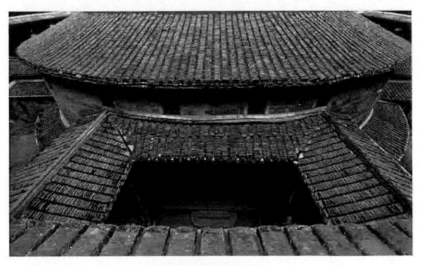

■福建南靖土樓

　　早先遷入此地的客家人，為尋求安寧的環境，又繼續南遷，進入廣東省東部的梅州和惠州一帶。因為這時戶籍有「主」、「客」之分，移民入籍者皆編入「客籍」。而「客籍人」遂自稱為「客家人」。

　　對福建地區而言，從公元三〇八年起，中原漢人開始大規模進入，主要有林、陳、黃、鄭、詹、邱、何和胡八姓。進入福建的中原移民與當地居民相互融合，形成了以閩南話為特徵的福佬民系；輾轉遷徙後經江西贛州進入福建省西部山區的中原漢人則構成福建另一支重要民系，也就是以客家話為特徵的客家民系。

　　福佬民系是古閩越後裔融合於漢族的一支，其文化特質既有別於作為南越遺裔的廣府民系，更與自稱為中原漢族世胄的客家民系迥異，具有豐富的風俗文化內涵，而且對東南亞諸島土著文化產生過顯著影響，有著廣東風俗文化的一個重要群落。

　　客家民系是中華民族中漢族的一個支系，客家民系最集中的地區是江西南部、福建西部、廣東東北部交界的三角地區，這三角地區被稱為客家大本營。客家民系是兩支源流匯合而成的。一支源流是南遷漢族，在客家民系的源流匯合中處於主導地位；另一支是當地的土著。

　　福建省永定縣是純客家縣，這裡的人絕大多數是南宋、元、明三代，特別是元末明初從寧化石壁村一帶輾轉遷徙，最後到永定境內定居的客家人。

　　客家人勤勞又勇敢，適應能力強，他們飽嘗飢荒戰亂、流離失所之苦，來到了這片蠻荒之地，為了生存與發展，他們一方面披荊斬棘，開荒墾殖，一方面建築遮陽避雨的棲身之所。

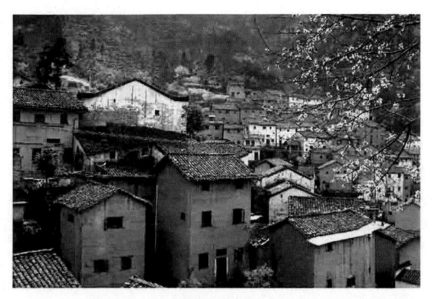

■土樓建築群

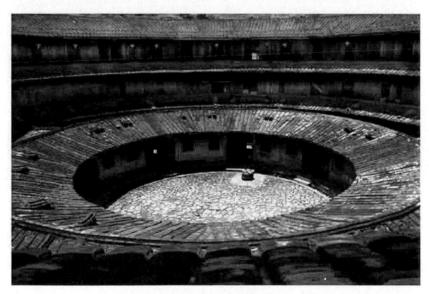

■集防衛與居住為一體的福建土樓

　　他們憑著靈巧有力的雙手，用山區盛產的竹、木、茅草、泥土和石塊等搭蓋起簡陋低矮的竹籬茅屋，既防風避雨，又抵暑禦寒，在此建家立業，雖遠離戰亂的中原，但他們對戰爭仍心有餘悸。

　　戰爭提升了他們的防衛心理，又因為朝政腐敗、社會動亂、群盜流竄，迫使分散在群山之中的客家人聚集而居，聯合防衛外敵。而這樣的居所最起碼要有相當大的空間，足以容納整個家族並具有相當強大的防衛功能。

　　永定隨處都有的木材和生土，為這些客家人建造既能防衛又能居住的住所提供了條件。於是，他們就地取材，運用中原古代的版築技術，仿照軍事用途的土城土堡，在定居地夯築土牆，建築土堡、土圍，在當時人們稱之為「土寨」。這些堡、寨已不是原來的軍事建築，而是軍事用途與居宅合一的新型建築，是後來永定土樓產生的基礎。

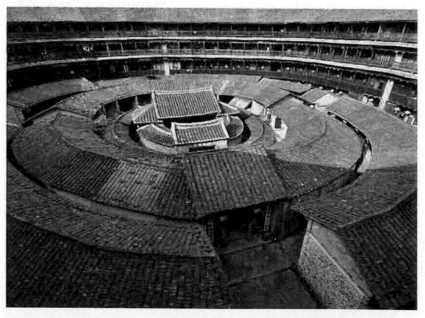

■福建永定土樓

　　隨著生土夯牆技藝的進步，兼作圍護和承重的外牆基部的厚度逐漸減至一點五公尺以內，牆高則達到十公尺以上可建造三四層，再結合木構架，能夠用比堡寨小得多的地盤獲得更大的居住使用空間。

建築結構和形制發生相應的變化，促使「堡宅合一」逐步演進為具有堅固、防衛等優點的多層居宅。被後人稱為「永定土樓」的民居就這樣誕生了。

永定土樓位於中國東南沿海的福建省龍岩市，是世界上獨一無二的神奇的山區民居建築，是中國古建築的一朵奇葩。它歷史悠久、風格獨特，規模宏大、結構精巧。土樓分方形和圓形兩種。龍岩地區共有著名的圓樓三百六十座，著名的方樓四千多座。

由「堡宅合一」逐步演化而來的這一時期的土樓都有一些明顯的共同點，即都是方形土樓，四向外牆既作為護圍，又具承重作用。沿外牆內側，運用抬梁式木構架與外牆共同構成房間，房間朝向樓內天井，房間外的迴廊及二層以上的走廊為貫通全樓的通道。

土樓的土牆沒有石基，底層牆厚一點七公尺至兩公尺，房間都比較狹小，外牆一二層都不開窗，三層以上開極狹小的窗，全樓只開一座通向樓外的大門，大門用木框。土樓內幾乎無裝飾，屋頂為懸山式兩坡瓦頂。

這時期的土樓，在建築結構、施工技術、立面造型等方面，就已顯示出獨特的風貌。

這一時期的永定土樓均建於元代至明代中葉。如建於元代奧杳日應樓和高頭振興樓，建於明代的洪坑崇裕樓、五雲樓、洪坑南昌樓和古竹大舊德樓。

【閱讀連結】

福建華安各地的土樓是典型的福佬民系土樓。封建社會是以土地私有為條件，人口增加必然向外拓展，開闢新的領地，有的是以家族為單元，舉族而遷。

為了擁有生存空間，適應新的生產、生活和防衛要求，需要一種既能適應家族共同居住條件。於是，福佬民系的世族早期從福建北部、福建中部向福建南部遷徙，他們選擇適合當地特殊地理條件，就地取材，建築土堡、兵寨，並在土寨形式演化下，逐步過渡到土樓的建築形式。

　　十七世紀中葉至二十世紀，隨著海口開放、對外經濟交流的發展，閩南地區經濟有了重要進步，福佬民系世族經過十多代人的耕耘，家族人口急遽增加，居民對住宅的要求更加迫切。

　　為了維護家族的共同利益，幾十人或幾百人聚族而居，以適應家族的興旺，居住的安全，模仿兵寨建築的圓形、方形和府第式等豐富多彩的土樓應運而生。

　　從記載時間看，華安至今保存完好的六十八座土樓都是這一時期的歷史演變而建築的。

▌圓形土樓的出現

　　公元一四七八年，福建省永定建縣，大大提高了永定的政治地位，給經濟和文化的發展創造了有利條件。不長時間之後，客家人崇尚讀書之風得到了發揚；另一方面，菲律賓的菸草從福建省漳州市傳入永定，促使永定人種植菸草，提高了人們的經濟水準。

■清高宗愛新覺羅‧弘曆（公元一七一一年至一七九九年），清朝第六位皇帝，定都北京後第四位皇帝。年號乾隆，寓意「天道昌隆」。二十五歲登基，在位六十年，退位後當了三年太上皇，實際掌握最高權力長達六十三年零四個月，是中國歷史上執政時間最長、年壽最高的皇帝。乾隆帝在位期間平定大小和卓叛亂、鞏固多民族國家的發展，六次下江南，文治武功兼修。並且當時文化、經濟、手工業都是極盛時代，他為發展清朝康乾盛世局面作出了重要貢獻，確為一代有為之君。

清康熙、乾隆年間，社會比較安定，得天獨厚的自然地理環境和先進的栽培和加工技術，使「永定晒煙」獨著於天下，本省各處及各省雖有晒煙，製成絲，色味皆不及，永定條絲煙榮受「煙魁」之譽，銷路日廣。

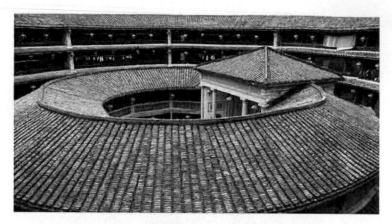
■福建永定土樓

　　自清代中葉至民國初期近兩百年間，永定條絲煙風行全國甚至海外，給永定人帶來走南闖北、大開眼界的機緣，更帶來了滾滾財源，造就了許許多多大小的富翁。

　　由此帶動了各行各業的發展，居民經濟收入和生活水準普遍得到提高。正是由於具有這樣的政治、經濟和文化背景，土樓建築進入了鼎盛時期，全縣大小土樓群體遍地開花。

　　隨著土樓建造數量激增和宅居品質要求日高，土樓建築工藝步入成熟期。土牆從無石基進步到有石基，夯土版築技術臻於爐火純青，牆體厚度與高度之比已達極限，並創造出最富魅力的新造型，即圓形土樓，形成了包括方形、圓形、府第式和混合式等造型的土樓。

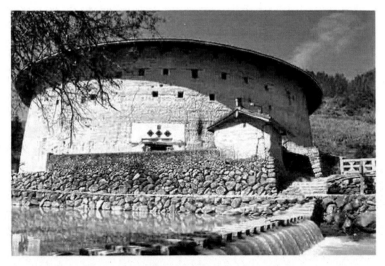

■東歪西斜裕昌樓

　　建於元末明初的裕昌樓，位於福建漳州市書洋鄉下板寮村。在書洋鄉下板寮的大山裡，自古全是幽幽老林，偏僻邊遠，少有兵荒馬亂，因此，這裡便成了山裡人安居樂業的世外桃源。

　　然而，山深林密，常有虎豹豺狼橫行。為了生存和發展，同在山間蟄居的劉、羅、張、唐、范姓族人，共商合建高樓聚居。他們規定樓內分為五個部分，設五道樓梯，由每個姓氏出資各建一個部分。

　　建樓統一規劃，泥水匠和木匠統一後由各姓人家輪流供飯和照料，山區人建土樓並非一兩年方可竣工，主人對待師傅便有如自家人一樣。時日久了，便不如初時那麼細心周到了。

　　有一天，就在兩家交接供飯的那個傍晚，山裡出現寒流，凍得人們手腳發麻。那時，供完一輪飯的一家，以為沒事，便安心早睡，另一家準備明日早起煮飯，也天一黑就鑽入被窩入睡了。

　　誰知，冷得難以入眠的幾位木匠師傅，乾脆披上衣裳到工地揮斧舞刨加班幹活取暖。他們本想主人會送來熱騰騰的夜宵，不料時過半夜仍沒見動靜。

　　這時，飢腸轆轆的師傅們便有了些埋怨，便分工匆匆鋸了幾個榫頭，鑿了幾個榫眼，便嘆息著鑽入了冰冷的被窩裡。

　　不知是木匠師傅夜裡餓得精神差，還是有意作弄，加班做出來的榫頭都太小、榫眼都太大，湊起來便都鬆鬆垮垮的。到了立柱架梁時，他們便一根一根湊上去，一時也看不出有什麼異樣。

　　後來，當樓建到了第七層，瓦片還沒有蓋完時，一群外鄉人到樓後山上掃墓祭祖，燃放了不少鞭炮，又燒了許多紙錢，忽然刮來一陣風，引火燒掉了七樓椽子和木柱，蓋上去的瓦片也全塌落破碎。

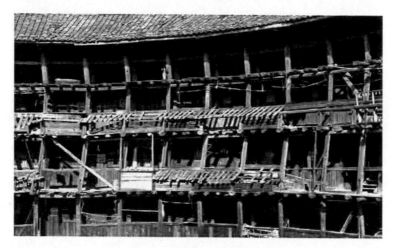

■梁、柱都歪斜的裕昌樓

　　火熄滅後，樓主人都嫌七樓晦氣，於是，決定連六樓一起拆掉，就在五樓重新蓋瓦，並在樓內再蓋了一座廳堂和一圈平房，祈盼「樓包厝代代富，厝外樓子孫賢。」

　　五層圓樓蓋頂後，還要等牆體基本乾透，才能鋪松木樓板，隔各戶房間，一般要等過一兩年。這期間，新樓空蕩蕩，少有人管。

　　不知過了多久，土牆很堅實，而椽、梁、柱都變得歪歪斜斜，似有傾倒散架倒落的危險。

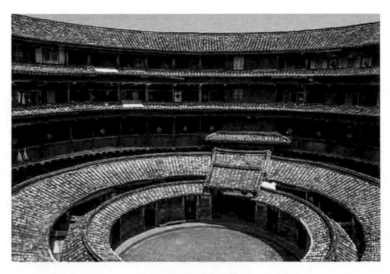

■福建圓形土樓

　　這時，木匠師傅領完工錢早已回家去了，主人乾瞪眼，誰也說不出怎麼會歪斜的所以然來，大家七嘴八舌的議論，多數人認為是哪一家對木匠照料不周，加上拆除六七兩層的震動所致。那交接供飯的兩戶人家忽然想起那個寒夜，好不後悔，都十分自責，就讓大家吸取教訓。又過了一年，見樓內的椽、梁、柱全都堅實牢靠，樓身都沒歪，各姓人家便開始在各自隔間安裝門窗，並陸續入樓居住，新樓便變得熱鬧起來了。

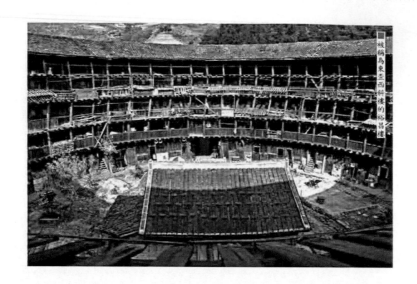

不久後有個傍晚，忽有一隻老虎進入樓來，在樓下迴廊走了一圈，又慢慢爬上二樓迴廊走了一圈，才不聲不響從後窗跳出去，始終不發虎威，不傷人畜。

說來也怪，老虎跳出樓外，卻撐起前腳坐在山坡，細細看過圓樓後才輕輕吼了一聲。

這一聲，樓裡人都聽得分明，劉姓人家說，這是叫「好」聲，為建樓祝賀，好事，而其餘四姓人家卻說，老虎入樓，有一次就會有兩三次，日後定凶多吉少。

不久，羅、張、唐和范四姓人家一怕虎凶，二怕樓垮，便賤價把各自的單元房間賣給了劉家，自己遷往他鄉定居去。

劉家置了全座圓樓後，對歪歪斜斜的梁柱進行認真觀察研究，得出由於梁柱的相依、相靠、相接、相連才散不了，垮不倒。

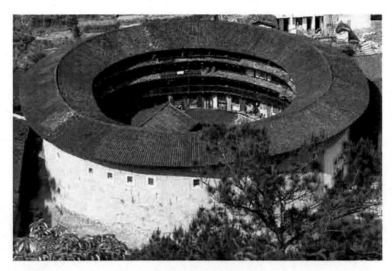

■福建圓形土樓

　　於是這奇妙的歪斜，便成了樓裡人齊心創新業、和和睦睦過日子的一面鏡子，並在樓門貼上，「裕及後昆克勤克儉成偉業，德承先世維忠維孝是良規」的對聯作為樓訓。還給圓樓取了寓意富裕昌盛的樓名「裕昌樓」，祈望子孫興旺發達。

　　一年又一年，這良規樓訓、梁柱哲理一直鼓舞著樓裡人克勤克儉、有志有力、齊心成偉業。後來，這樓也有了另一個獨特的名字「東歪西斜樓」。

　　樓為五層結構，每層有五十四間大小相同的斧狀房間，底層為廚房，家家廚房有一口深一公尺，寬零點五公尺的水井，井水清淨甘甜，拿起瓢子伸手即可打水。

　　樓內天井中心建有單層圓形祖堂，祖堂前面天井用卵石鋪成大圓圈等分五格，代表「金、木、水、火、土」五行。

　　土樓從無石基到有石基有一個過渡期，其間或為半石基土牆，即其石基不高出地面，或沿牆根一公尺高左右加罩石裙遮護。如大約建於公元一五三○年的高東永固樓，其前後四面牆都有半石基。

　　大概到了明末清初，由於水患頻發，乾隆《永定縣志》記載：「永定置縣公元一四七八年至一六一八年間，共發生特別嚴重的水災六次，沖毀房屋，溺死人畜無數」。為了更好地保護土牆，才普遍採用石基。有了石基，土樓防洪抗潮能力大大增強。

　　土樓從方形到圓形是永定土樓建築的創造性發展。高頭承啟樓是規模最大、環數最多、居民最多的圓樓，被譽為「圓樓之王」。此後，在永定東南部的古竹、高頭、湖坑鎮、大溪鎮、岐嶺鎮和下洋鎮等，圓樓如雨後春筍般拔地而起。

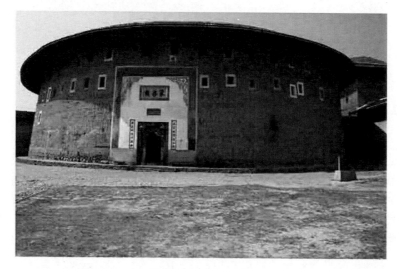

■福建永定承啟樓

　　承啟樓座落在福建省永定縣高頭鄉高北村，依山傍水，面前是一片開闊的田野。這裡有數十座大大小小、或圓或方的土樓，錯落有致高低起伏，組成了一幅色彩斑斕的土樓畫卷。

　　承啟樓從明代崇禎年間破土奠基，至清代公元一七〇九年竣工，三代人經過八十三年的努力奮鬥，終於建成這座巨大的江姓家族之城。

　　相傳在建造過程中，凡是夯牆時間均為晴天，直至下牆枋出水後，天才下雨，承啟樓人有感於老天相助，所以又把承啟樓稱作「天助樓」。承啟樓

坐北朝南，總占地面積五千三百七十六點一七平方公尺，樓體直徑七十三公尺，全樓由四個同心圓環形建築組成。

第一環承重土牆底層厚一點五公尺，至第四層土牆厚零點九公尺，樓高十二點四公尺，分四層，每層又分七十二個開間。第二環高兩層，每層四十個房間。

第三環為一層平房，共三十二個房間。第四環為祖堂，是單層，共兩間，比第三環略低。全樓呈現外高內低、逐環遞減的樣貌，形成錯落有致的建築層次。

這一時期還出現許多揚名中外的土樓傑作，有建於清康熙末年的古竹五實樓、建於清雍正年間的坎市燕詒樓、建於公元一七五〇年的業興樓、建於公元一八三四年的洪坑奎聚樓、建於公元一八三五年的高陂裕隆樓、建於公元一八三八年的撫市永豪樓、建於公元一八五〇年的遺經樓、建於公元一八七五年的永隆昌樓群、建於公元一八八〇年的福裕樓、建於公元一八八六年的峰市華萼樓等。圓樓有湖坑環極樓、古竹深遠樓和南溪衍香樓等。

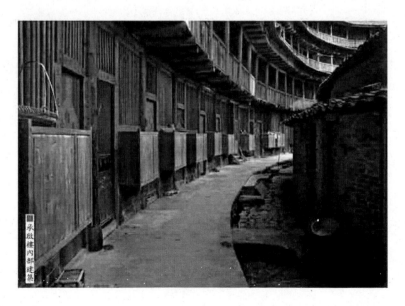

承啟樓內部建築

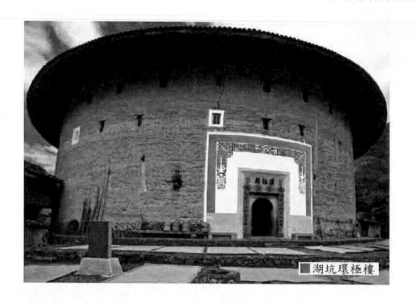

■湖坑環極樓

【閱讀連結】

五福樓位於福建省永定縣大溪鄉太聯村。

相傳明正德年間，永定湖余氏出了一位品貌出眾的姑娘。姑娘小時候孤苦悽慘。一場災難，父母雙亡，留下姐弟兩人相依為命。十六歲時，余氏姑娘被舉入宮，入宮即被選為貴妃，其親弟自然成了國舅爺。

過了幾年，貴妃想念弟弟，皇上降旨召國舅爺入宮。儘管國舅爺對錦衣玉食十分滿意，但畢竟久居山野，對宮中的繁文縟節甚為不慣，對宮中的絲竹管弦也不感興趣，遂告辭還鄉。

然而，國舅爺又對皇宮非常留戀，出得宮門後頻頻回首，一副欲言又止的樣子。

皇上問其緣由，他回答說家中房屋矮小，沒有京城宮殿那般高大雄偉、金碧輝煌，想想回去以後再也看不到這樣的宮殿了，因此想多看幾眼一飽眼福。

皇上聽後，特恩准他回鄉後可以興建高樓深宅。這位國舅爺回到永定，果真建起了高大雄偉、寬敞明亮的五福樓。

▍兄弟共建振成樓

太平天國時期，福建省永定縣洪坑村林氏家族的第十九代人林在亭生有三個兒子，長子名德山、次子名仲山、三子名仁山。為避戰亂，林在亭率三子到永定撫市鎮的親友家居住，並在這裡刻苦學習打煙刀的手藝。

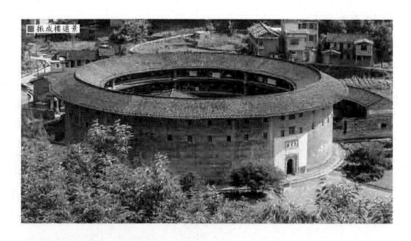

早在北宋年間，菸草便由菲律賓傳入中國，時稱瑞草，很快從廣東南雄引進到了永定，隨即成為永定經濟收入的重要來源。

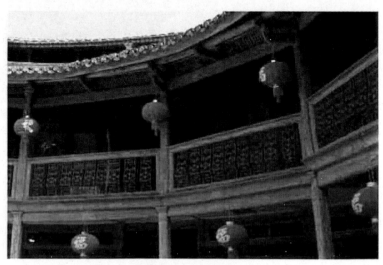

■永定土樓振成樓

　　林氏三兄弟看準了這個時機，他們抓住機遇，回家鄉洪坑自行經營，以三個銀元起家，辦起了第一家煙刀廠，字號「日昇」。

　　三兄弟肯吃苦，講信用，經營有方，三年裡先後在鄉村創辦了十多個廠。老大負責在各廠檢驗品質，老二負責採購，老三負責推銷。

　　由於「日昇」號煙刀工藝獨特、價廉物美，產品暢銷全國。三兄弟在廣州和上海等城市設點推銷，經過多年艱苦創業，終於成為鄉裡首屈一指的大富翁。

　　三兄弟致富後，四處修橋、築路、建涼亭、辦學校，為鄉鄰做了不少公益事業，振福樓就是他們兄弟三人出資興建的。

　　兄弟三人又花了二十萬光洋建造一座府第式的方形土樓，即福裕樓。按高中低三落、左中右三門三格布局，兄弟既可共居一樓，又可自成一戶。

　　兄弟們事業發達，首先想到的是教育事業，因為當時農村落後，前後村都無學校。

　　兄弟三人分家後，老二仲山便在洪坑村口獨資興建了一所光漢學校，受到村民的稱讚。

　　公元一九〇三年，老三仁山在洪坑村頭又獨資興建了一所古色古香、中西合璧式學校，也就是日新學堂，當時汀州府府太爺張星炳為學堂題字「林氏蒙學堂」。

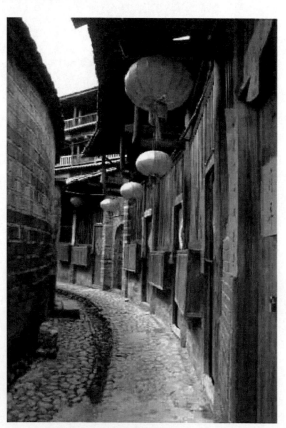

■永定土樓內景

學堂門的對聯是：

訓蒙心存愛國，為學志在新民

之後老大和老二相繼去世。公元一九〇九年，老三仁山開始籌劃興建一座圓土樓，但是選定為樓址的土地，他只有一半的產權，另一半是他一個侄兒的，建樓的事就幾度擱了下來。

公元一九一二年，老三仁山在未能建成圓樓的遺憾中離開了人世。老三仁山次子林鴻超，又名遜之，是清末時期的秀才，他一生研究易經，琴棋書畫，無所不通。

為了繼承父志，林鴻超親自設計並邀集了叔伯數兄弟合資共建振成樓，歷時五年，花費八萬光洋，終於大功告成。振成樓的樓名是紀念上代祖宗富成公、丕振公父子而命名的。

振成樓是一座八卦形的同圓心內外兩環的土樓。外環四層高十六公尺，一共有一百八十四個房間，內環兩層，有三十二個房間。外環以標準八卦圖式分為八卦，一卦設有一部樓梯，從一層通向四層。每卦之間築青磚隔火牆分開，但有拱門相通，如果關起門來，便自成院落，互不干擾，開門則全樓貫通，連成整體。

走近振成樓，便可以看到門楣上有石刻的三個蒼勁大字：「振成樓」，樓門聯是：「振綱立紀，成德達才」。

走過振成樓的樓門廳，面前是二層的內環樓，門楣上刻著「里堂觀型」四個字，出自當年北洋政府總統黎元洪的手筆，意為「鄉鄰學習效仿的楷模」。樓主林鴻超在公元一九一三年做了北洋政府的參議員，曾與黎元洪共事，振成樓落成時黎元洪特地贈匾褒獎。

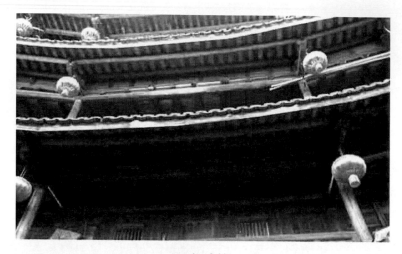

■振成樓

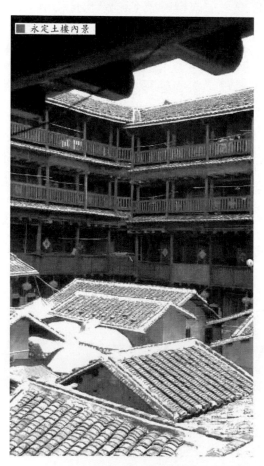

　　穿過兩環兩重大門，便是全樓的核心：祖堂。這個寬敞明亮的祖堂大廳，像是一個現代化的多功能大廳，可供全樓人婚喪喜慶、聚會議事、接待賓客以及演戲觀戲。

　　正門兩邊聳立四根圓形大石柱，象徵靈魂接天的意思，屋頂呈三角形，酷似古希臘的雅典神廟。每根石柱高七公尺，周長一點五公尺，重達五噸，當時沒有機械作業，全靠人工運進樓內並架構起來，實在令人嘆服。

　　內、外環樓的東西兩側，各有一口水井，恰好位於八卦的陰陽兩極上。

東邊水井處於陽極，相傳建樓的初期，不少人常喝此井之水，後來都成了工匠師傅，故稱為「智慧井」。

西邊水井在陰極，水質清洌，猶如一面鏡子，喝入口中則清爽甘甜，據說常飲此水會使皮膚嬌嫩，頭髮變得更黑更亮，所以叫做「美容井」。

令人稱奇的是，兩井之間距離不過三十公尺，同處一個水平面，水溫、水位和水的清澈度卻明顯不同。當然你如果來到這裡，最好兩口井的水都喝它幾口，熊掌與魚得兼，沒有比這更美的事情了。

樓裡的鏤空屏門、門上的木雕、螺旋形的鐵欄杆，精緻典雅，每一處都是完美的藝術品：樓裡還有二十多副楹聯，其中後廳有一副膾炙人口的長聯：

振作那有閒時，少時、壯時、老年時，時時需努力；

成名原非易事，家事、國事、天下事，事事要關心。

振成樓吸收了西洋建築技術與風格，為土樓建築藝術開闢一個新境界，使之成為中西合璧的精品。在這一時期還有很多海外僑胞回鄉興建土樓，如德輝樓、永康樓和虎豹別墅等，都是各具特色的傑作。

德輝樓位於中國福建省永定縣下洋鎮，是小型的三層方樓。至今保存完好。方樓內院中設置精緻的圍牆和廳廊，在方樓的中軸線上形成兩個尺度宜人的小天井，空間既分隔又流通。這個方樓並非標準的方形，其正面的寬度比背面窄十多公分，前窄後寬使整個平面微呈倒梯形，形如收穀子的簸箕。

【閱讀連結】

形狀獨特的客家土樓，曾經被誤為核彈發射井。

公元一九八五年的一天，美國總統看到一份祕密報告：根據每天七次透過中國上空的 KN22 衛星報告，在中國福建省西南部的六千平方公里範圍內有數千座不明性質建築物，呈巨型蘑菇狀，與核裝置極為相似，這裡很可能是一個大得無法想像的核基地。

　　美國總統曾派情報人員貝克以攝影家的身分潛入永定鄉村，進行實地拍照，才發現漫山遍野的「核基地」只不過是普通的客家土樓。

　　返回美國後，貝克寫了一份報告，在報告中他寫道：在中國福建省西南部三千零一平方公里的範圍內，發現有一千一百三十多座各種類型的土樓，這是客家人居住的地方。有圓、方、傘形等形狀，每座占地一千平方公尺左右，一般為三五層，十分堅固。從高角度俯視，往往被認為是有特殊用途的建築，產生誤解。

▌世界遺產的土樓群

　　田螺坑土樓群位於福建省南靖縣西部的書洋上坂村田螺坑村，為黃氏家族聚居地。田螺坑村因地形象田螺，四周又群山高聳，中間地形低窪，形似坑而得名。

　　田螺坑村屬福建省漳州市南靖縣書洋鎮，是一個土樓村落，由五座土樓組成，五座土樓依山勢錯落布局，在群山環抱之中，居高俯瞰，像一朵盛開的梅花點綴在大地上，又像是飛碟從天而降。公元二〇〇一年五月被列入國家重點文物保護單位。

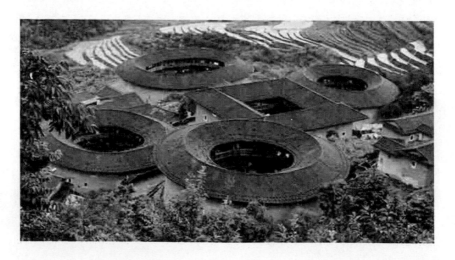

■步雲樓：田螺坑第一座土樓步雲樓，是一座方形的土樓，內通廊式土木結構，占地面積九百零六平方公尺，建築面積一千三百一十一平方公尺，高三層，每層二十六個房間，全樓七十八間，有四部樓梯。取名步雲，寓意子孫後代從此發跡，步步高升，青雲直上。

田螺坑土樓群的精美建築組合，構成人文與自然巧妙之成的絕景。從遠處眺望，它更像一朵綻開的梅花。五座土樓，依山附勢，高低起伏，錯落有致。它們與鄰近的層層梯田呼應，嘆為觀止，成為後來南靖土樓的經典。

步雲樓位於田螺坑土樓群的中部，為方形土樓，是黃氏第十二世黃啟麟於公元一六六二年至一六七二年間所建。它是田螺坑的第一座土樓，位於「梅花」花心部位。土樓坐東北朝西南，樓高三層，每層二十六間，土木結構，內通廊式，承重牆以生土為主要原料。

■和昌樓建於公元一八五三年，位於步雲樓東向，圓形，占地面積八百六十五平方公尺，建築面積一千一百四十一平方公尺，樓三層，每層二十二個房間，共計六十六間。

　　土樓取名步雲，寓意子孫後代從此發跡，讀書中舉，仕途步步高升、青雲直上。後來，步雲樓不幸在公元一九三六年被燒毀，又於公元一九五三年在舊址上重建。

　　步雲樓的寓意果然得到了應驗，公元一八五三年，黃氏族人又有了財力，隨即在步雲樓東向動工修建了新一座圓樓，名叫和昌樓，也是三層高，每層二十二個房間，設兩部樓梯。

　　公元一九三〇年，黃氏族人在步雲樓的西側又建起了一座圓樓振昌樓，還是三層高，每層二十六個房間，共七十八間。

　　公元一九三六年，瑞雲樓在步雲樓的東南側拔地而起，仍然是三層，每層二十六個房間。

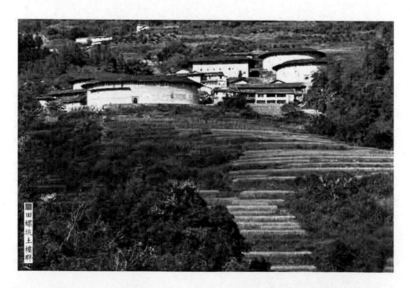

田螺坑土樓群

　　田螺坑土樓在基址的選擇上，遵循了中國的風水文化。據專家考證，五座土樓之間採用黃金分割比例二比三、三比五、五比八而建造。史學家、地理學家稱這五座土樓為《周易》金、木、水、火、土的傑出代表。

福建民間流傳田螺姑娘的故事，便源自此樓。據說，在清朝，一個名叫黃貴希的老漢帶著一家趕著一群鴨子，來到了田螺坑的山腳下。他們看到這裡谷深林密，在爛泥地裡，山澗裡到處都是田螺，是個養鴨的好地方，於是，他們就把家安在了這裡。

黃貴希每天趕著鴨群沿山澗去放養，母鴨吃了田螺和小魚蝦後，下的蛋又多又大，每隔一天，妻子就挑著鴨蛋去賣，日子越過越好，不到半年，一家人就把草房改建成了土牆平房。

黃貴希夫妻既勤勞又善良，有人路過他們家時，他們都熱情地招待茶水，有時還留人吃飯。

有一天，一位過路人病了，向黃貴希要點水喝。黃貴希見他病得不輕，就留他住了下來，還為他煎草藥湯，三天後，那個過路人病好了要走。

黃貴希的妻子為他準備了乾糧和茶水叫他帶上。那個過路人被黃貴希夫妻的熱情和善良所感動。臨行時，他囑咐夫妻倆說：「對面那片爛泥坡地，是塊風水寶地，你夫妻這樣有量有福，可在那塊坡地上開基，後代子孫會很興旺。」

風水寶地通俗地講就是風水好的地方，居於此處，能助人事興旺、財源廣進，可令後代富貴、顯達。嚴格地講，就是符合風水學中「富」和「貴」原則和標準的地理位置或環境。魯班符咒記載：伏以，自然山水，鎮宅地板，抵抗一切災難，地鎮宅就是最好的風水寶地。

原來這位過路人是個風水先生，他還說，三年後他會再來幫黃貴希選擇建房地點。

黃貴希夫妻聽後自然滿心歡喜，從此更加熱心行善，也更加勤勞節儉，想三年後先生來了，好在那塊風水寶地上建造一座土樓。

可是三年過去了，卻一直不見那位風水先生蹤影。黃貴希還是每天趕著鴨群到田螺坑去放養。他每天早出晚歸，中午就在田螺坑那山坡上休息。山坡上有一塊平面石，黃貴布就在那塊大石邊搭了一間草房，方便中午休息，雨天也可把鴨群趕到房裡避雨。

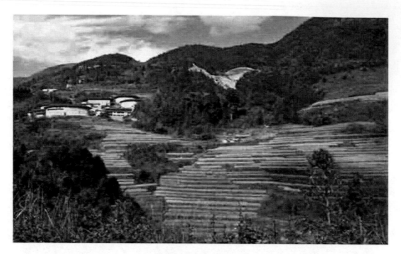

■田螺坑土樓

　　有一天中午，黃貴希正在那間草房裡休息。突然間，天上烏雲密布，黃貴希剛把鴨群趕進草房裡，瓢潑般的大雨就下起來了，直至天黑雨也沒停。沒辦法，黃貴希只好吃了點乾糧，就在草房裡過夜。

　　到了半夜，風雨停了下來，黃貴希在睡夢中，隱約看到觀音菩薩從天而降，來到自己跟前，說：「鴨雙蛋，樓基安，梅花開，旺丁財」。

　　黃貴希趕快起身跪拜在地。他突然驚醒，醒來後發現草房外是一片月光，心裡好生歡喜，心想，是觀音菩薩來指點我寶地了。

　　第二天大清早，黃貴希就到鴨群裡拾蛋。果然在那草房邊角的地方有幾隻母鴨下了雙蛋。黃貴希心裡一下子就明白了，那母鴨生雙個蛋的地方，就是建造土樓的中心點。而那「梅花開」，則想不明白，「旺丁財」自然是後代子孫會丁財兩旺。

　　不管怎樣，黃貴希還是請來了建築土樓的師傅。以那個母鴨生雙蛋的地方，作為中心點開始建一座方形土樓，並取名為「步雲樓」。

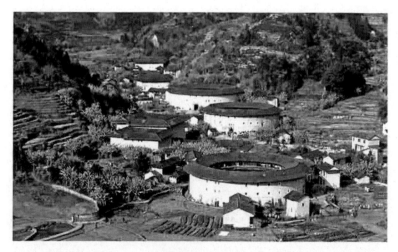

■田螺坑土樓群

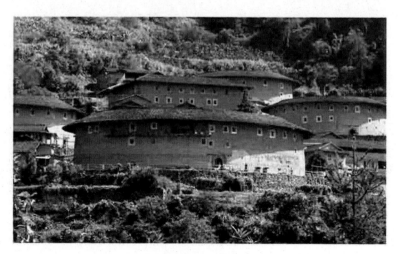

■福建南靖土樓

黃貴希的兒子黃百三郎，眉清目秀，知書達理，勤勞勇敢。一天午後，突然烏雲密布，雷電交加，剎那間，傾盆大雨接踵而至。黃百三郎被這突如其來的巨變，嚇得心慌意亂，不知如何是好。

就在此時，黃百三郎聽見從坑邊傳來了呼救聲，便不顧傾盆大雨，向山坑那邊衝去，跑到小坑邊，他看見坑水越來越大，只聽到聲音不見人影，找了好一陣子，他才發現坑裡有一隻大田螺。

黃百三郎從坑裡把一粒碩大的田螺抱上來，突然間，怪事發生了，一位貌若天仙的姑娘站在他面前，微笑著對他說：「三郎，我是田螺姑娘，請你別害怕，我姓巫，名叫十娘。」

巫十娘為感謝黃百三郎的救命之恩，就指點他「和昌樓」的蟹形地和祖祠的旗形地。所以步雲樓還未完工時，黃百三郎就開始興建和昌樓了。

後來，黃百三郎病倒了。黃貴希也知道了田螺姑娘的事，他怕兒子招惹妖氣，連夜帶著兒子遠走他鄉。幾年後，黃貴希病故。黃百三郎回到田螺坑。在田螺姑娘的幫助下，家業紅火，人丁興旺。

二十世紀前半葉，戰亂頻仍，福建省許多村莊和土樓毀於戰火。中華人民共和國成立後，這些被毀的村莊、樓房重建，其他地區的居民也先後新建了幾千座大小不一的土樓。

這些新建的土樓，日益受到世界普遍關注，政府和群眾開始採取各種積極措施加以保護。後在加拿大魁北克城舉行的第三十二屆世界遺產大會上，被正式列入《世界遺產名錄》。

【閱讀連結】

關於田螺坑土樓群的形成還有另外一種說。

說在元朝末年，黃貴希帶著兒子黃百三郎，在田螺坑選定了安營紮寨之所後，就著手搭蓋草棚，解決了居住問題後便以看管母鴨為生計。傳說他的母鴨每晚產兩個蛋。日積月累，黃百三郎積攢下大量銀元。

明朝洪武初年，黃百三郎請來地理先生查看地形，認定黃百三郎搭草棚的住地是塊風水寶地。於是，黃百三郎在原草棚地上修建一座方形土樓，也就是和昌樓。該樓始建於明朝洪武年間，原為方樓，二十開間，高三層，牆厚三點六公尺，沒石基。

和昌樓建好後，又在樓下方修建一座江廈堂祖祠，在公元一九五三年重建和昌樓時，把方形樓改建為圓樓。

　　黃氏傳至十二世黃啟麟則興建步雲樓，建樓時間約在公元一六八一年左右。時隔數百年後，由於人口的增長，在公元一九三〇年至一九三二年間修建了振昌樓，在公元一九三二年至一九三四年間修建了瑞雲樓，一直延續至公元一九六六年至一九六九年，再建起了文昌樓。

文化的殿堂　北京民居

北京四合院作為老北京人世代居住的主要建築形式，馳名中外，世人皆知。這種古代勞動人民精心創造出來的民居形式，伴隨人們休養生息成百上千年，在人們心目中留下了深刻印象。

四合院大都在胡同裡，胡同的形成是隨著北京城的變化、發展和演進的。為保護古都風貌，維護傳統特色，北京城區劃定了二十餘條胡同為歷史文化保護區，像南鑼鼓巷、西四北一條等就被定為四合院平房保護區。

▌元代四合院定型

四合院的歷史和北京城的歷史一樣悠久，作為當時中國政治中心的主要民居樣式，四合院的歷史最早可以追溯至遼金時代。

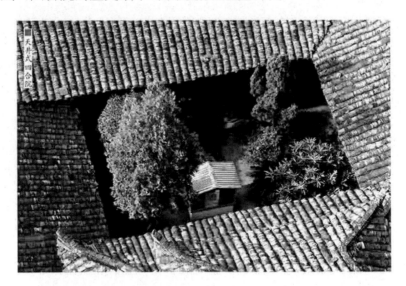

北京那時稱為薊城，是幽州的首府，由於京杭大運河的開通，薊城變得日益繁華起來。

幽州又稱燕州，中國歷史古地名。古九州及漢十三刺史部之一；隋唐時北方的軍事重鎮、交通中心和商業都會。古九州及漢十三刺史部之一；隋唐

時北方的軍事重鎮、交通中心和商業都會。幽州的中心是薊城，即北京中部和北部。後朝代更替，它陸續又叫過「中都大興府」、「北京市」。

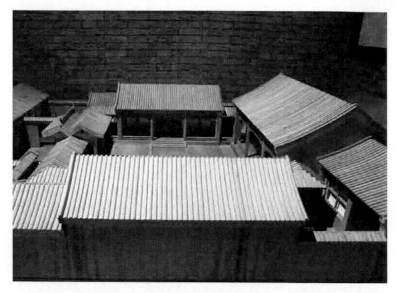

■老北京四合院模型

居住在西遼河上游的契丹人，男子個個能征善戰，但經濟並不富庶，生產力水準低下，契丹首領很早就希望得到城池繁華的薊城。

公元九三八年，契丹的軍隊攻入這座漢人的城池，將其改為南京，又稱燕京，作為陪都。從此，燕京由地區性的行政治所開始向全國性的政治中心轉變。

新的統治者上台，燕京地區自然就要大興土木，為數以萬計的官員和隨從建造辦公地點及住宅。

大批能工巧匠從各地被徵調上來，各種各樣的建設方案送到了統治者的手裡。契丹統治者大概出於自身安全的考慮，最後選擇了比後來的北京城小得多，但格局相仿的燕京城建設方案。

《遼史·地理志》記載：燕京城「方三十六里，崇三丈，衡廣一丈五尺。城上設敵樓，共有八門」。

《契丹國志》記載：燕京城「戶口三十萬，大內壯麗，城北有市，路海百貨，聚於其中。僧居佛寺，冠於北方。錦繡組綺，精絕天下」。

當時皇上辦公的地方在燕京城的西南方，宮殿林立，堂閣櫛比，四周有高大的圍牆，東西南北都有重兵把守的門戶，跟後來的紫禁城在格局上有些類同，只是規模要小得多。

■成吉思汗（公元一一六二年至一二二七年），孛兒只斤‧鐵木真，蒙古帝國可汗，尊號「成吉思汗」。世界史上傑出的政治家、軍事家。他於公元一二〇六年建大蒙古國稱汗，公元一二二七年命喪六盤山。

除了皇上辦公的地方以外，契丹的統治者還建設了相當多的民居，為下層官員和一般老百姓居住。這些民居排列在街巷的兩旁，一個一個形成院落，每個院子自成一統，有門戶通向街巷。這實際上就是後來的北京民居，即四合院的雛形。

　　當時為了便於管理，整個燕京城被分成了二十六坊，每個坊都有專人管理。燕京城的坊巷布局，橫平豎直，井然有序。

■忽必烈（公元一二一五年至一二九四年），孛兒只斤‧忽必烈，蒙古族，元朝創建者。他同其祖父成吉思汗一樣，是蒙古民族光輝歷史的締造者，是蒙古族卓越的政治家、軍事家。他在位三十五年，公元一二九四年正月，在大都病逝，廟號世祖。

　　公元一二〇六年，成吉思汗創建蒙古帝國。隨後驍勇善戰的蒙古鐵騎不斷地跑馬占地。公元一二一五年，強大的蒙古軍隊攻占了契丹人統治的燕京。忽必烈公元一二六四年頒詔以燕京為中都，作為蒙古帝國的陪都。

　　八年以後，忽必烈索性離開了自己的老巢，帶著所有的馬匹輜重浩浩蕩蕩地開進了中都，從此北京就成了蒙古王統治下的大中華版圖的政治中心，中都也被忽必烈改成了大都，這就是元大都的來歷。

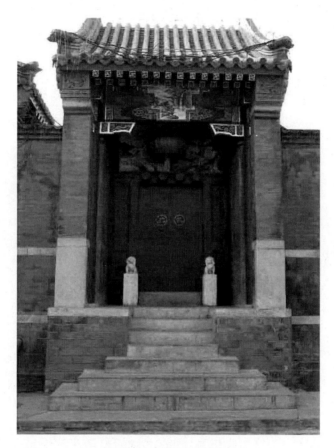

■老北京四合院門樓

由於忽必烈已經完全統一了中華版圖，中都變成了大都，大興土木肯定是必不可少的。

當時一個叫劉秉忠的漢人主持設計了「理想城」，他在設計元大都時堅持實踐儒家「以禮治國」的理論。忽必烈便採用了他的設計，這是有史以來第一次按照「設計圖紙」進行合理有序的規劃而建立的城市。

大都的規劃氣勢雄偉，建築輝煌，外城呈長方形，周長達三十多公里。建造了南、東、西各三個門，北兩門，共十一門。

城門外築有甕城，城四角建有高大的角樓。城牆外挖了寬達十多公尺的護城河，可以通船。

甕城是為了加強城堡或關隘的防守，而在城門外修建的半圓形或方形的護門小城，屬於中國古代城市城牆的一部分。甕城兩側與城牆連在一起建立，設有箭樓、門閘、雉堞等防禦設施。甕城城門通常與所保護的城門不在同一直線上，以防攻城槌等武器的進攻。

■老北京四合院過年民俗

元大都還建設了水面遼闊的太液池，也就是後來的北海及中海、南海。在建築元大都城池、水澤的同時，街道和民居的建設也開始了。中都的街道比較窄，房子與街道的銜接不是很流暢。

元大都的城市建設較好地克服了這一缺點，許多道路都拓寬並取直了。

全城街道的走向跟棋盤相似，橫平豎直，縱橫相交。東西和南北各有九條大街。在九條南北向大街的東西兩側，小街和胡同縱向排列，小街和胡同的寬度不足大街的一半，一頭連著東邊的大街，一頭連著西邊的大街。

居民的住宅都沿著胡同兩側排列，南邊的門戶對著北邊的門戶。這種布局形狀上有點像「魚骨刺」，最典型的是南鑼鼓巷地區，直至後來一直保持著這樣的布局。

南鑼鼓巷是北京最古老的街區之一，呈南北走向，它北起鼓樓東大街，南止地安門東大街，全長七百八十六公尺，寬八公尺，與元大都同期建成，是中國唯一完整保存著元代胡同院落形制、規模最大、品級最高、資源最豐富的棋盤式傳統民居區。

這一時期的四合院基本都是方方正正，每個院落占地八畝，一排南房一排北房，還有兩側的廂房。

從此，四合院的建造開始跨入了規模化和制式化的時代，有統一的標準、統一的規劃、統一的材質和統一的建築隊伍。

當然，能住進新城裡這些四合院的人絕不可能是一般的百姓，他們多是蒙古官吏或貴族。

有幸進入新城的漢民，也都是跟蒙古新貴有著千絲萬縷的聯繫，要不就是腰纏萬貫的富商大賈。

元大都新城基本上成了一座官吏之城、貴族之城，一般窮人的影子很難尋覓。

【閱讀連結】

四合院為什麼一定要將宅門開在南邊呢？

首先，這是元代建大都時的城市規劃所框定的。元大都為棋盤式結構，南北為街，東西為巷。

街的主要功能為交通和貿易，巷就是我們所說的胡同，是串聯住家的通道。因此，宅院的大門自然是開在南邊最為合適。

其次，與傳統的建築風水學有關。北京地區的陽宅風水學講究的是「坎宅巽門」，坎為正北，在「五行」中主水，正房建在水位上，可以避開火災；巽即東南，在「五行」中為風，進出順利，門開在這裡圖個吉利。

北京內城大戶一般都是做官的，官屬火，門開在南邊，自然會官運亨通。

　　再次，華北地區風大，冬天寒風從西北來，夏天風從東南來，門開在南邊，冬天可避開凜冽的寒風，夏天則可迎風納涼，舒適宜人。

▌明清完善四合院

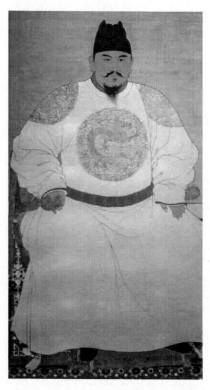

　■朱元璋（公元一三二八年至一三九八年），字國瑞，明朝開國皇帝，安徽鳳陽人，原名朱重八，後取名興宗。他出身貧農家庭，小時候曾在直覺寺做過和尚。公元一三六八年，他在擊破各路農民起義軍和掃平元的殘餘勢力後，於南京稱帝，國號大明，年號洪武，建立了全國統一的封建政權。

　　公元一三六八年，朱元璋稱帝建國，同年八月，大將徐達攻占大都，改為北平，明朝建立。

　　徐達（公元一三三二年至一三八五年），字天德，漢族，濠州鐘離人。元末漢族軍事家、明朝開國功臣。他智勇兼備，戰功卓著，位於諸將之上。

渡江拔城取寨，皆為軍鋒之冠，後為大將，統兵征戰。吳元年，拜大將軍。洪武初累官中書右丞相，封魏國公，追封中山王。

明朝建立以後，對元大都的城市格局沒做太大的改動，還將北部的城牆向裡面縮了幾公里，撤掉了兩個城門健德門和安貞門，由原來的十一個城門變成了九個城門。

內城的改造也是在元大都的基礎上進行的，原來內城的四合院和街道基本都沒有動，只是進行了整修和粉刷，改換了標誌。比較大的動作是在內城閒置的大片空地上，建起了大量的四合院民宅。

公元一四二一年，朱棣稱帝後，都城從南京遷到北京以後，人口增長很快，從浙江、山西等處遷進數以萬計的富戶，住房建設成為當務之急。這時期，製磚技術空前發達，這促進了建築業和住宅建設的發展。

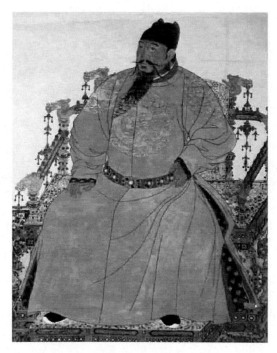

■朱棣（公元一三六○年至一四二四年），明朝第三位皇帝，明太祖朱元璋第四子。生於應天，時事征伐，受封為燕王，後發動靖難之役，起兵攻打侄兒建文帝。公元一四○二年奪位登基，改元永樂。他五次親征蒙古，鞏固了北部邊防，維護了中國版圖的統一。

　　明朝統治者先後在鐘鼓樓、東四、西四、朝陽門、宣武門、阜成門、安定門、西直門附近的空地上建設了數千套四合院，以適應人口大量激增的需求。

　　總體來說，這一時期四合院規模都很小，當然麻雀雖小五臟卻俱全，都有北房、南房、東房和西房。

　　這些四合院突破了元大都建造四合院必須占地八畝，不能多也不能少的限制，有大有小，因地而宜，地方大就大一點，地方小就小一點。

　　也不嚴格限制必須是方方正正，如果空間不夠用，長方形、扁方形的都可以。

　　樣式也更加靈活，建築的高度、屋脊的樣式、門戶的大小和走向，都可以靈活掌握，使四合院更加適應居住的需求。

■明清四合院

　　為了發展工商業，明朝統治者在北京南城一帶建了很多鋪面房，稱之為「廊房」，用以「招民居住，招商居貨」，前門附近的廊坊頭條、二條、三條就是當時建造的鋪面房。

朝代的更迭使四合院裡的居住成分也發生了變化，不再僅限於達官貴族和富商大賈，相當多京城的土著和應召來京的工匠都住進了灰磚灰瓦的四合院。

廊房用現在的話說就是商業街。廊房頭條位於北京宣武區東北部，東起前門大街，西至煤市街。歷史上，廊房二條以經營古玩、玉器著世，有「玉器古玩街」之稱。據說最興旺時，此街共有店鋪一百零三家，其中九十餘家經營珠寶玉器。

清朝統治者占領北京以後，基本認可了元明兩代的城市格局，沒有做特別大的變動。清初實行滿漢分住，內城被闢為八旗兵駐地，原來居住在內城裡的漢民要全部搬到外城去，主要遷往南城一帶。

內城裡的八旗兵按照滿人傳統的規矩排列。其左翼鑲黃旗居安定門內，正白旗居東直門內，鑲白旗居朝陽門內，正藍旗居崇文門內；其右翼正黃旗居德勝門內，正紅旗居西直門內，鑲紅旗居阜成門內，鑲藍旗居宣武門內。

八旗兵進駐內城，並沒有採取激烈的驅趕漢民的政策，當時清政府發表了一個通告：「凡漢官及商民等盡徙南城居住，其原房屋拆去另蓋或貿賣取價，各從其便。讓戶部、工部詳查房屋間數，每間給銀四兩，作為搬遷費用，並限年終搬盡。」

城內漢人的房子騰空以後，當時很少有漢人將原來的房子扒掉以後異地重建，都採取的是貿賣取價，拿錢走人。

漢人搬遷以後，八旗兵及其眷屬就住了進去，他們對四合院似乎很欣賞，住在裡面樂不思蜀。級別高一些的將領和貴族，把原來的四合院翻新改造，院子裡搞起了花園，大門裡新建了影壁，使四合院更加富有情調。

清代四合院的規模也獲得了空前的發展，許多四合院都是三進、四進、五進甚至更多。比如清代乾隆年間權相和珅的住宅，後為恭王府的一部分，就是一個十三進的大四合院。

■影壁也稱照壁，古稱蕭牆，是中國傳統建築中用於遮擋視線的牆壁。影壁可位於大門內，也可位於大門外，前者稱為內影壁，後者稱為外影壁。形狀有一字形、八字形等，通常是由磚砌成，由座，身，頂三部分組成。影壁還可以烘托氣氛，增加住宅氣勢。

　　和珅四合院的中軸線上，共排列著十三座規模宏偉的大四合院，而且院落裡有花園、假山、池塘、水榭、庭院，氣勢宏偉，景色秀麗。

　　而從內城搬出去的漢民在拿到了清朝政府的補償後，在南城也大量建造各種各樣的四合院，以滿足棲身需要。由於土地的緊張，加上補償款的不足，漢人新建造的四合院大多很簡陋，占地也很小。

　　當然也有少量有錢的漢人，他們建造了跟內城四合院毫不遜色的四合院。有一些漢人在朝廷裡做官，但他們也不能住在內城，所以南城也出現了一些高端的四合院。

　　康熙年間官至刑部尚書的著名詩人王士禎就住在南城虎坊橋一帶的保安寺街，他的四合院建得比內城的四合院還好，當時人們稱其住所是「龍門高峻，人不易見」。

■四合院建築

　　但南城絕大多數的四合院都很簡陋，院落狹窄，質地粗糙，院牆矮小，門戶單薄，並且胡同窄小，街道侷促。

　　政府的無為而治倒使南城一帶的商業很快繁榮起來，這樣一來，外城的街道布局及房宅式樣越來越適應商業的需求，所有的臨街四合院都被改造成店鋪和商號。

　　元代四合院的工字形布局在明清四合院裡也基本被淘汰，而代之以正房、廂房、抄手遊廊等組成的更合理的布局。民間有「天棚、魚缸、石榴樹，老師、肥狗、胖丫頭」的順口溜，說的就是清代的北京四合院。

　　抄手遊廊是中國傳統建築中走廊的一種常用形式，多見於四合院中，雨雪天可方便行走。抄手遊廊的名字是根據遊廊線路的形狀而得名的，一般抄手遊廊是進門後先向兩側，再向前延伸，到下一個門之前又從兩側回到中間，形似人將兩手交叉握在一起時，手臂和手形成的環的形狀，所以叫「抄手遊廊」。

【閱讀連結】

　　在等級森嚴的王朝制度裡，人和人之間因為社會地位的不同存在著巨大的差異，這在很大程度體現在住宅上。

大官高官就住大房子好房子，一般的官吏就住一般的房子，布衣平民自然就要住品質最差空間最小的房子。沒有功名即便有錢也不行，腰纏萬貫的平民也不能隨意蓋房子。

什麼人住什麼房子，這是封建王朝一條不能破的清規戒律。即便是在官府裡做官的人，或者是皇親國戚，也不能隨便建造房屋，要嚴格按照皇家制訂的規制行事。

清代的建築規制比明代的更細緻，清朝每個皇帝上台都要親自制訂各級官吏及皇親國戚宅院的建築標準。正房幾間，廂房幾間，房基多高，大門多大，塗什麼顏色的油漆，磚瓦是什麼質地，都是有嚴格規定的。

如果有誰敢在京師建造一個跟一品官員和坤一樣十三進的四合院，那腦袋就有可能保不住了。

▎四合院裡的文化內涵

北京現存最多的是清代末年和民國時期建造的四合院，據統計，公元一九四九年北京市住宅中百分之九十四是平房四合院。這些中式樓房和平房、四合院多建於晚清和民國時期，明朝的四合院已經不多見了。

中式樓房是以宮廷建築為代表的中國古典建築的室內裝飾設計藝術風格，氣勢恢弘、雕梁畫棟、金碧輝煌，造型講究對稱，色彩講究對比，裝飾材料以木材為主，圖案多龍、鳳、龜、獅等。但中式風格的裝修造價較高，而且缺乏現代氣息，只能在家居中點綴使用。

清代的四合院

　　民國時的四合院也是從清朝末期演變而來的，當時皇室威嚴一落千丈，王公大臣風光不再，甚至生存都成了問題，於是許多落魄的滿人將祖上留下的房產變賣以維持生計。

　　推翻了舊朝代後，人氣越來越旺盛，收入越來越豐厚，還有一些做生意發了財的富商大賈，落魄滿人的房產就成了這些人的收購對象，他們買下以後加以翻新改造，建了不少高端的四合院，有的還融進了西洋樣式。

■四合院門前吉慶有餘門墩

　　當時許多漢族文化名人和政界、軍界人物都在北京購置房產，還有一些經商發了財的漢人，甚至洋人也在北京購置四合院。經過若干年以後，北京內城逐漸演變成了滿漢雜居、官民雜居的城市。

　　隨著滿族勢力的衰落，內城裡的滿人越來越少，漢人越來越多。這時候，四合院裡的情況開始變得複雜起來，不少四合院裡居住的人不再是單一的家庭了，一般都是兩家，但也有少數四合院出現三家共住或四家共住的情況。

　　這個時期的人不習慣和陌生的人合居在一個四合院裡，經過一段時間的演變，有的是原房東有了經濟實力重新買回了自己賣出的房子，這樣四合院就重新恢復了一個大家族居住的局面。

在看似嚴肅的四合格局之中，院內四面房門都開向院落，又透過庭院和中軸甬道溝通，形成一個和睦環境，一家人和美相親，其樂融融，同時寬敞的院落中還可植樹栽花、飼鳥養魚、疊石假山，居住者盡享生活之樂。

由「合」而「和」，體現著傳統的中國風味，也體現出「天人合一」的思想。四合院得天時，有地利，材又美，工又巧，符合自然規律，屬於真正的良居。

中國人居住的空間裡邊必須包含著一部分沒有房子的空間，也就是庭院，庭院直通宇宙空間，從而營造出一個和大自然相通相近的環境。如果上升到哲學觀點上，這就是天人合一的境界。

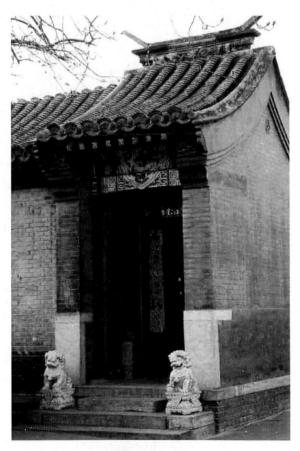

■四合院一角

四合院的裝修、雕飾、彩繪也處處體現著民俗民風和傳統文化，表現出人們對幸福和吉祥的追求。

如以蝙蝠、壽字組成的圖案，寓意福壽雙全；以花瓶內安插月季花的圖案寓意四季平安；而嵌於門簪、門頭上的吉祥詞語，附在抱柱上的楹聯，或頌山川之美，或銘處世之學，充滿濃郁的文化氣息。

即便是普通的四合院，也可在院門上看到「忠厚傳家久、詩書繼世長」之類宣揚傳統文化思想的門聯，使老北京人從小就受到道德傳統的教育。

四合院也是中國傳統建築文化的體現。首先四合院房屋的設計與施工比較容易，所用材料十分簡單，都是青磚灰瓦黃松木架，磚木結合，符合建築力學。

在木架製造上，也充分體現和傳承著傳統的木構造藝術，包括各種構件、不同規格方式的榫卯結構等，都是傳統建築工藝的體現。

院落的整體建築色調多為灰青，給人印象十分樸素，屋裡是方磚地，窗明幾淨，屋外綠植滿眼，也是建築美學的體現。

四合院的營建極講究風水和禁忌，風水學說實際是中國古代的建築環境學，是中國傳統建築理論的重要組成部分。四合院大門都在巽位上，就是「坎宅巽門」風水學說的實際運用。

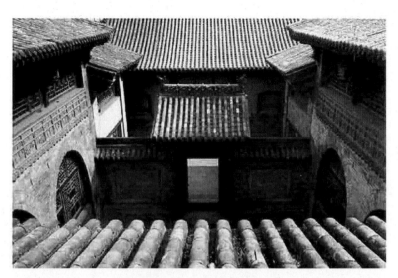

■整體青灰色的四合院

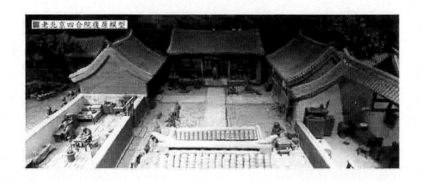

同時，在房屋布置、裝飾上，在庭院樹木栽植上，也有很多禁忌風俗。

有的院落一進門處的正對面，修建一個影壁磚牆，也是民間風水文化的一種體現。

影壁一般都有松鶴延年、喜鵲登梅、麒麟送子等吉祥的圖案，或福祿壽等象徵吉祥的字樣，除去給庭院增加氣氛，祈禱吉祥之外，也造成使外界難以窺視院內活動的隔離作用。

【閱讀連結】

四合院中的老北京人把所喜歡飼養和賞玩的種種動物多稱為「玩物」，而很少用時下最流行的「寵物」一詞。單單這個玩物中，就蘊涵著豐厚的文化內涵。

老北京四合院裡的寵物大致分起來有四類，一是鳥類；二是蟲類；三是魚類；四是獸類。

飼養寵物既是老北京人的一種嗜好，也是四合院文化的重要組成部分。人們在玩賞寵物之中得到的是一份精神上的愉悅與享受，使四合院裡的生活更富情趣。

老北京經常飼養的鳥兒和飛禽就有十多種，什麼畫眉、百靈、黃雀、玉鳥、鸚鵡、八哥、相思鳥、文鳥、鴿子等，僅鸚鵡按體型就分為大中小類，最常見的是虎皮鸚鵡、小五彩鸚鵡、葵花鸚鵡等。

▌相守四合院的胡同

胡同，是元朝的產物。蒙古人把元大都的街巷叫做胡同。據說，胡同在蒙古語裡的意思是指「水井」。

十三世紀初，蒙古族首領成吉思汗率兵占領中都，燒毀了城內金朝的宮闕，使中都城變為了一片廢墟。之後，新興的元朝重建都城，稱為大都。大都城分為五十多個居民區，稱作坊，坊與坊之間為寬度不等的街巷，全城總計有四百餘條。

元大都是從一片荒野上建設起來的。它的中軸線是傍水而劃的，大都的皇宮也是傍「海」而建。

因此，其他的街、坊和居住小區，在設計和規劃的時候，不能不考慮到井的位置。或者先挖井後造屋，或者預先留出井的位置，再規劃院落的布局。無論哪種情況，都是「因井而成巷」。

■嚴嵩塑像

明滅元之後，就在元大都的基礎上重建了都城，稱為北京。北京城街巷胡同增加至一千一百多條。

清朝建都後，沿用北京舊城，改稱京師。內城街巷胡同增至一千四百多條，加上外城六百多條，共計兩千餘條。

現在隨著城市現代化建設的深入，為了使胡同這一古老的文化現象延續下去，北京市政府將一些特色胡同確定為歷史文化保護區，這對保護古都風貌造成了重要的作用。

北京的大小胡同星羅棋布，每條都有一段掌故傳說。胡同的名稱，作為事物的代號是必須要有的，人們對胡同的最初命名，是根據其某一方面的特徵，經過流傳，最終被大家所接受並確定下來。

北京宣武門外有一條叫丞相胡同的橫街，即因嚴嵩曾在此居住而得名。

嚴嵩是明代有名的奸臣。他做宰相時，他的府邸就在菜市口的丞相胡同。他的宅子十分寬大，整整占了丞相胡同一條街。菜市口是清代殺人的法場。北京的胡同多，街口就多，名氣最大的當數宣武門外的菜市口。菜市口名氣大是因為這曾是殺人的刑場，有不少名人都是在菜市口被斬首的。

嚴嵩（公元一四八〇年至一五六七年），字唯中，號勉庵、介溪、分宜等。是明朝重要權臣，擅專國政達二十年之久，為中國歷史上著名的權臣之一。他身材細高，兩道疏眉之間有一種陰詐之氣，說起話來聲音極響，聽起來讓人有一種懼怕的感覺。

傳說嚴嵩的家財無數，豪華無比，他宅子的陰溝裡每天流出來的全是白米。嚴嵩在朝中，與兒子嚴世蕃一起培植黨羽，欺上瞞下，清除異己，營私舞弊，無惡不作。發展至最後，就連皇帝也漸漸地對他不放心，厭惡其行徑了。於是就降旨將嚴世蕃治罪伏法，隨後又把嚴嵩從朝廷中轟了出來。

嚴世蕃（公元一五一三年至一五六五年），號東樓，明朝宰相嚴嵩之子。嚴世蕃不是經過科舉走上仕途的，而是借他父親的光。他短碩肥體，一目失明，而且奸猾機靈，通曉時務，熟悉國典，而且還頗會揣摩別人的心意。

　　傳說，嚴嵩在被轟出朝廷時，皇帝讓給他一隻銀碗，叫他以後去沿街要飯。嚴嵩沒法，還真的端著這銀碗出去要飯了。他開始總是拉不下臉來，後來餓得實在不行了，就把銀碗揣在懷裡，找人少的地方去。

　　一天，嚴嵩來到地安門外大街的一條小胡同裡，他的肚子餓得直叫，但又實在張不開口，於是只得一人沒精打采地亂轉。

　　忽然，一家的院門被打開了，從裡邊扔出一堆白薯皮，嚴嵩看到後饞得直流口水，他望望前後沒人，便像餓狗似的，抓起幾塊白薯皮裝在碗裡。

　　說來也巧，這時一個衙役走了過來，一眼就認出了他，於是隨口喊道：「這不是相爺嗎？」

　　嚴嵩一聽，嚇了一跳，頭也沒抬，就像耗子一樣跑了。從此，人們就把這條胡同叫成了「一溜兒」胡同。

　　自此，嚴嵩就再也不敢隨街撿飯吃了。後來他便專到廟裡要飯，但被老和尚訓斥了一頓，趕了出來。以後嚴嵩就連廟宇也不敢去了。

　　嚴嵩吃不到東西了，沒辦法，他只好端著他那銀碗，挨門挨戶地去要，可是無論誰家，只要看出他是嚴嵩，都不給他飯吃。

　　就這樣，沒過多久，嚴嵩就支持不住了。一天，當他走到一條胡同裡時，終於倒在地上，銀碗摔出好遠，爬不起來了。

　　此後，人們便把嚴嵩摔銀碗的那條胡同叫銀碗胡同，而那條東西胡同，就叫做「官帽胡同」了。

【閱讀連結】

　　靈境胡同，位於北京西單地區一條東西向的胡同。早在明朝時，靈境胡同分為東西兩部分，東段因座落有靈濟宮，因此被稱為「靈濟宮街」；西部南側有宣城伯府，因此稱「宣城伯後牆街」。

　　清朝時，以西黃城根南街為界，東段因原靈濟宮逐漸變讀為靈清宮、林清宮，因此被稱為「林清胡同」，西段則稱「細米胡同」。

　　二十世紀初期，東段改稱為黃城根，西段則稱為靈境胡同。直至公元一九四九年後，兩段才並稱為靈境胡同。

　　據說這條胡同名稱源於一座道觀，觀名為洪恩靈濟宮。靈濟宮始建於明朝，地勢寬敞，殿堂宏偉壯觀，是為祭祀南唐人徐知證和徐知諤兄弟倆而建的。傳說，徐氏兄弟有著神奇的本領，喜歡助人為樂，替人排憂解難。洪恩靈濟宮在明朝時，香火鼎盛。

　　至清代，靈濟宮就不那麼紅火了。靈濟宮的名稱，在人們的口傳中，以訛傳訛，把靈濟變成了靈清，後來又轉成了靈境。道觀所在之地也就成了靈境胡同了。

塔樓式建築　開平碉樓

　　開平碉樓位於廣東省江門市下轄的開平市境內，是中國鄉土建築的一個特殊類型，是集防衛、居住和中西建築藝術於一體的多層塔樓式建築。其特色是中西合璧的民居，有古希臘、古羅馬及伊斯蘭等風格多種。

　　根據現存實證，開平碉樓約產生於明代後期。其豐富多變的建築風格，極大的豐富了世界鄉土建築史的內容，改變了當地的人文與自然景觀。

　　作為近現代重要史蹟及代表性建築，被中國國務院批准列入第五批全國重點文物保護單位名單。

▌遠涉重洋尋金山夢

　　早在十六世紀中葉，中國廣東省開平市就有人遠渡重洋，到東南亞一帶謀生。至十九世紀中期，開平則出現了大規模移民的現象。

　　公元一八四○年，鴉片戰爭爆發，清政府腐敗無能，民不聊生，同時開平又爆發了大規模的土客械鬥，曠日持久，人人自危。

　　土客械鬥專指明清時期，在中國南方族群混居地區，各漢族不同民系、少數民族之間的激烈衝突，其最高峰是清朝末年在廣東發生的土客械鬥。土、客，分別是先住民和後住民的意思，按當地不同族群到來的先後進行區分。

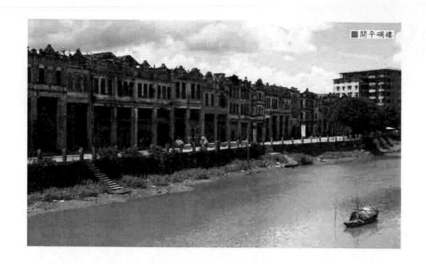

　　此時，恰遇西方國家在中國沿海地區招募華工去開發金礦和建築鐵路，於是，開平人為了生計，背井離鄉遠赴外洋。從此，開平逐步成為了一個僑鄉。

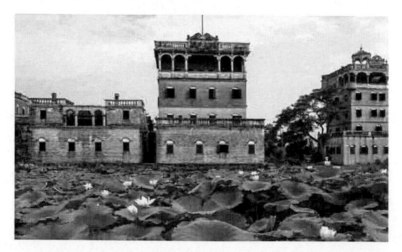

■開平碉樓建築

　　在鴉片戰爭後三十多年的時間裡，美洲的華工已多達五十萬，巴西的茶工、古巴的蔗工、美國的淘金工、加拿大的築路工⋯⋯在遠離故土的地方，華工靠出賣自己的血汗討生活。

後來，又有一批批僑鄉人移民海外，致使開平有一半人走出了家園。出去的人努力打造著自己的「金山」夢，將一筆筆血汗錢寄回家鄉。

於是，留聲機、柯達相機、風扇、浴缸、餅乾、夾克……這些在當時極為稀罕的事物便成了開平人富足甚至可稱奢侈的生活。

中國人強烈的「衣錦還鄉」、「落葉歸根」的情結使他們中的大多數人掙到錢後首先想到的就是回家買地、建房、娶老婆。於是，在一九二○、一九三○年代形成了僑房建設的高峰期。

但是，中國在當時兵荒馬亂，盜賊猖獗。又由於開平僑眷、歸僑生活比較富裕，土匪便集中在開平一帶作案。

據粗略統計，僅公元一九一二年至一九三○年間，開平較大的匪劫事件就有七十餘宗，殺人百餘，掠奪財物無數。一有風吹草動，人們就收拾錢財，四處躲避，往往一夜要驚動好幾次，徹夜無眠。

稍有疏忽，就會有家破人亡的結果。匪患猛於虎，在當時民謠流傳著「一個腳印三個賊」的說法。

土匪還曾三次攻陷當時的縣城，有一次連縣長也被擄去。在這種險惡的社會環境下，防衛功能顯著的碉樓應運而生。

公元一九二二年十二月的一個晚上，北風呼嘯，寒雨淋漓，一百多個賊匪喬裝打扮，突襲了有很多是華僑子弟就讀的開平中學，他們將校長及師生擄去，準備將這些師生押回賊窩，然後通知其親屬交錢贖人。

■廣東開平碉樓建築

　　眾賊匪途經赤崁鎮英村時，被該村宏裔樓的更夫發現。樓上的人立即拉響警報器，並用探照燈將賊匪照得清清楚楚，他還開槍將一些賊匪擊傷，在村民的配合下，擒獲賊匪十多名，救回了校長和學生。

　　此事隨即轟動了全縣，海外華僑聞訊，覺得碉樓在防範匪患中起了重要作用，因此，在外節衣縮食，集資匯回家鄉修建碉樓，並在碉樓裡配置槍支彈藥、發電機、探射燈、警報器等設備，用以抗擊賊匪，保衛家園。於是便有了「無碉樓不成村」的說法。

■廣東開平碉樓內景

　　一些華僑為了家眷安全，財產不受損失，在回鄉修建新屋時，也紛紛將自己的住宅建成各式各樣的碉樓。這樣，碉樓林立逐漸在開平蔚然成風。

　　先後建造起來的碉樓具有防衛、居住兩大功能，可分為更樓、眾樓、居樓三種類型。更樓出於村落聯防的需要，多建在村口或村外山岡、河岸，起著預警作用。

　　眾樓建在村落後面，由若干戶人家集資共建，其造型封閉、簡單，但防衛性強。居樓也建於村後，由富有的人家獨資建造，樓體高大，造型美觀大方，往往成為村落的標誌。

　　在建造碉樓的過程中，僑民們也有意識、無意識的仿造了國外的各種建築風格。既有中國傳統的硬山頂式建築、懸山頂式建築，還有中西結合的庭院式、別墅式等。

　　在碉樓裡看到的不只是一些單純建築上的中西融合，還能看到一種頗具智慧的創造以及表達生活願望的融合。比如碉樓裡的義大利地板磚、德國的馬桶、英國的香菸盒等文物和「舞獅滾地球」的壁畫等。

　　一年年、一代代，僑民們背靠故土，眼望世界，逐漸形成開放、包容的心態。開平一個繼承了傳統的僑鄉，一個聯通著世界的僑鄉，就是在這裡流傳著旅美華僑謝維立和他的二太太譚玉英之間的感人故事。

　　謝維立在海外漂泊半生，中年時思鄉心切，於是帶著半生積蓄回到故土，修建了有「開平大觀園」之稱的「立園」。

■開平立園

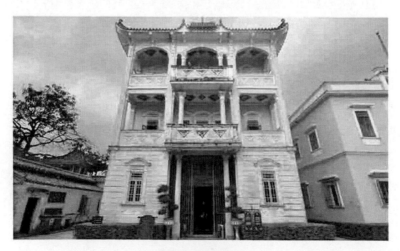

■開平立園建築

從公元一九二六年開始，「立園」開始修，至公元一九三六年最終落成。除了精巧的布局，精緻的裝潢堪稱經典之外，「立園」中的毓培樓和花藤亭更惹人遐思。

據說有一天，謝維立和僕人泛舟運河之上，僕人捕到一條碩大的紅鯉魚，謝維立見那鯉魚周身通紅，甚為喜人，於是將其放生。當晚，他便做了一個夢，夢中有個美貌女子朝他微笑，似有答謝之意。

又過了幾天，謝維立上街遭遇大雨，忽有一妙齡女子撐傘相助，而這位女子的長相竟然與那日夢中女子一模一樣。謝維立遂將其娶為二太太，這名女子，就是譚玉英。

謝維立專門為譚玉英在「立園」中修建了一個巨大的花架，叫做花藤亭，又名花籠。頂部仿英國女王金冠而建，四壁用鋼筋水泥做成花籠，一年四季，花開不輟。

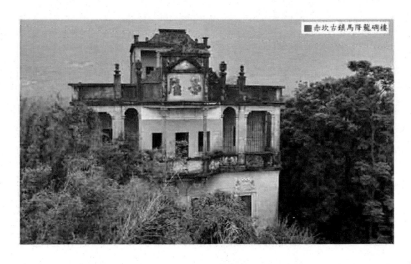

赤坎古鎮馬降龍碉樓

豈知，譚玉英十八歲嫁入謝門，十九歲便香消玉殞。等謝維立聞訊從美國趕回時，只能對著照片中的倩影哭訴衷腸了。

為了紀念愛妻，謝維立又在園中修建了毓培樓，內有四層建築，每一層地面精心選用圖案，巧妙地用四個「紅心」連在一起，也許那正是園主對愛妻心心相印的情懷。

【閱讀連結】

赤崁鎮新安村的村民譚積興與其夫人余懷春的悲劇，就是典型的華僑家庭的例子。

公元一九〇四年，譚積興婚後不久即赴加拿大謀生，離鄉時妻子已懷有身孕。次年，余懷春產下一女，獨自撫養。抗戰時期一家人經常挨餓，譚積興自離家後也一直未能存夠歸國的盤纏。

直至公元一九五九年，譚積興才有機會到香港和妻子見了一面。這一面，也是兩人的最後一面，兩年後余懷春就病逝了。這對夫妻從結婚至死亡，一生只見了兩次面。而作為父親的譚積興則終生未見過在家鄉的女兒，最後客死異域。

防範匪患建造碉樓

明朝末年，戰事頻仍，社會動亂，中原地區人民紛紛南下避難。一位姓關的老伯帶著家眷，來到了廣東開平的赤崁一帶，當時這裡叫駝馱。此地是沖積平原，水草茂密，蘆葦叢生，成群的水鴨飛來飛去，啄食魚蝦。

關姓老伯看到此地山清水秀，土地肥沃，物產豐富，是立村開族的好地方。於是，他就與家人一起，在這裡安安穩穩地定居下來。他特別喜歡蘆花，就在河岸上的蘆叢旁邊築了一個書齋，叫「蘆庵」，大家就叫他「蘆庵公」。

數十年的休養生息，蘆庵公的後人人丁興旺。另外，一些從北方南遷的人家也陸續來到這裡聚居。幾個村落就這樣形成了。蘆庵公所在的村子叫井頭里，與井頭裡毗鄰的是三門里。

當時朝政腐敗，盜賊猖狂，老百姓深受其害。為了保障家族和鄉鄰生命財產的安全，蘆庵公的第四個兒子關子瑞，在井頭裡興建了一座三層高的碉樓，叫瑞雲樓。

瑞雲樓為磚石結構，非常堅固，一有匪情，井頭裡和三門裡的村民都躲進樓裡暫避。後來，人口逐漸增多，瑞雲樓容納不了兩個村子的群眾。

蘆庵公的曾孫公聖徒決定在三門里興建「迓龍樓」。他的夫人也拿出私房錢，與他共襄善舉。

四百多年來，在抗匪和防洪的鬥爭中，瑞雲樓和迓龍樓起了很大的作用。由於村民對這兩座碉樓感情深厚，悉心保護，不斷維修，所以完好地保存下來。

迓龍樓是典型的傳統式碉樓。樓高三層，占地面積一百五十二平方公尺。碉樓四角突出，每層四角均有槍眼，底層正面開有一圓頂門，門的兩邊各開一個四方形的小窗，二三層正面各開三個四方形小窗。

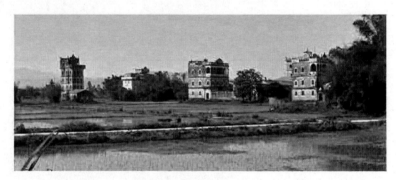

■開平碉樓群

每層均分中廳和東西耳房，樓頂為中國傳統建築硬山頂式。由於「迓」字人們在口頭上少用，便在書寫樓名時改為「迎龍樓」。門口上方有「拔萃」兩字。門口兩邊還寫有「迎貔瑞稔，龍虎氣雄」的對聯，後被剷去。

開平塘口鎮自力村，在立村之初，該地只有兩間民居，周圍均是農田，後購田者漸多，又陸續興建了一些碉樓。

碉樓的樓身高大，多為四五層，其中標準層二三層。牆體的結構，有鋼筋混凝土的，也有混凝土包青磚的，門、窗皆為較厚鐵板所造。

建築材料除青磚是樓岡產的外、鋼筋、鐵板、水泥等均是從外國進口的。碉樓的上部結構有四面懸挑，四角懸挑，後面懸挑。

建築風格方面，很多帶有外國的建築特色，有柱廊式、平台式、城堡式的，也有混合式的。

為了防禦土匪劫掠，碉樓一般都設有槍眼，先是配置鵝卵石、鹼水、水槍等，後又有華僑從外國購回槍械。配置水槍的目的是，因水槍裡裝有鹼水，當土

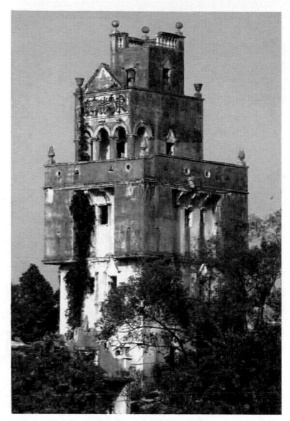

■廣東開平碉樓建築

匪靠近時噴射匪徒的眼睛，使其喪失戰鬥力，知難而退。為了增強自衛能力，很多婦女都學會開槍射擊。

這些碉樓，有的是根據建樓者從外國帶回的圖紙所建，有些則沒有圖紙，只是出於樓主的心裁。樓的基礎慣用三星錘打入杉樁。打好樁後，為不受天氣的影響，方便施工，一般都搭一個又高又大的帳篷，將整個工地蓋著。

這些先後建起來的碉樓組成了後來有名的自力村碉樓群，在防匪賊方面，發揮了重要的作用。

【閱讀連結】

清朝康熙年間，開平月山鎮龍田村有一個遠近聞名的商人叫許龍所。

一天清晨，許龍所的妻子黃氏去趕集，直至月亮升起，還沒有回來，許龍所有一種不祥的預感襲上了心頭。

正在許龍所著急的時候，忽然，有人從門口外扔進院裡一包東西，裡面是一張字條，字條上歪歪斜斜地寫著「白銀萬兩，錢到放人」八個字。

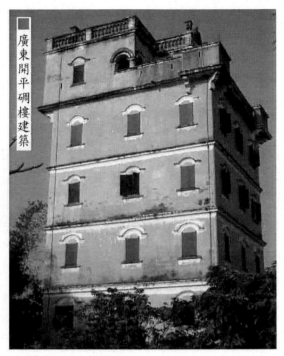

許龍所父子商議，決定籌錢救出黃氏。誰知贖金還沒有送去，卻等來黃氏在跳崖之前託人帶來的血書。血書上寫道：「母不必贖，但將此金歸築高樓以奉爾父足矣！」

許龍所的兒子遵照母親遺囑築了一座四層高的堅固碉樓，取名「奉父樓」。奉父樓建成後便成為村民的庇護所。一有匪情，村民們都到奉父樓裡躲避，賊人唯有望樓興嘆。

▌風格各異的開平碉樓

開平碉樓體現了近代中西文化的廣泛交流，它融合了中國傳統鄉村建築文化與西方建築文化的獨特建築藝術，成為開平僑鄉歷史文化的見證，也是

那個歷史時期，中國移民文化與不同族群之間文化的相互交融，並促進了人類的共同發展。

開平碉樓豐富多變的建築風格，凝聚了西方建築史上不同時期的許多國家和地區的建築風格，成為一種獨特的建築藝術形式，它極大地豐富了世界鄉土建築史的內容，改變了當地的人文與自然景觀。

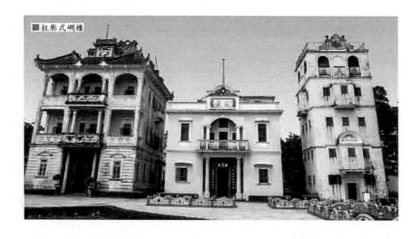

開平市內，碉樓星羅棋布，城鎮農村，舉目皆是，多的一村十多座，少的一村兩三座。

從水口至百合，又從塘口至蜆岡、赤水，連綿不斷，蔚為大觀。

這一座座碉樓，是開平政治、經濟和文化發展的見證，它不僅反映了僑鄉人民艱苦奮鬥、保家衛國的一段歷史，同時也是活生生的近代建築博物館，一條別具特色的藝術長廊。

開平碉樓為多層建築，遠遠高於一般的民居，便於居高臨下的防禦；碉樓的牆體比普通的民居厚實堅固，不怕匪盜鑿牆或火攻；碉樓的窗戶比民居開口小，都有鐵柵和窗扇，外設鐵板窗門。

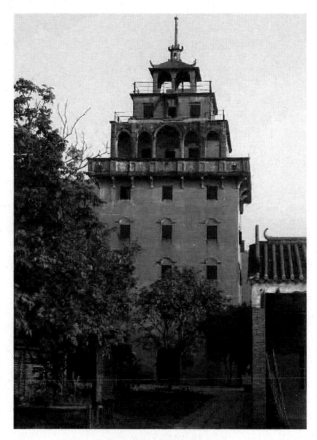

■廣東開平碉樓塔樓

　　碉樓上部的四角，一般都建有突出懸挑的全封閉或半封閉的角堡，俗稱
「燕子窩」。

　　角堡內開設有向前和向下的射擊孔，可以居高臨下地還擊進村的敵人。
同時，碉樓各層牆上都開設有射擊孔，這就增加了樓內居民的射擊點。

　　開平碉樓種類比較繁多，若從建築材料來分，可以分為：石樓、夯土樓、
磚樓和混凝土樓。

　　石樓主要分布在低山丘陵地區，在當地又稱之為「壘石樓」。牆體有的
由加工規則的石材砌築而成，有的則是把天然石塊自由壘放，石塊之間填上
土來黏接。目前開平現存石樓僅十座。

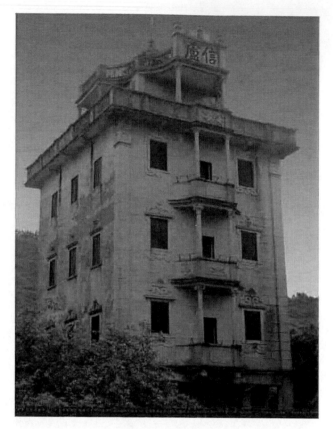

■赤崁碉樓建築

　　夯土樓分布在丘陵地帶。當地多將此種碉樓稱為「泥樓」或「黃泥樓」。這種碉樓經幾十年的風雨侵蝕，仍然十分堅固。現存一百多座。

　　磚樓主要分布在丘陵和平原地區，所用的磚有三種：一是明朝土法燒製的紅磚；二是清朝和二十年代初期當地燒製的青磚；三是近代的紅磚。

　　用早期土法燒製的紅磚砌築的碉樓，目前開平已很少見，迎龍樓早期所建部分，是極其珍貴的遺存。

　　青磚碉樓包括內泥外青磚、內水泥外青磚和青磚砌築三種。少部分碉樓用近代的紅磚建造，在紅磚外面抹一層水泥。目前開平現存磚樓近兩百四十多座。

　　混凝土樓主要分布在平原丘陵地區，又稱「石屎樓」或「石米樓」，多建於二十世紀初期，是華僑吸取世界各國建築不同特點設計建造的，造型最能體現中西合璧的建築特色。

　　中西合璧，也就是亦中亦西、亦土亦洋的建築風格，開平現存的碉樓千姿百態，無一座完全相同，根據上部的造型，又可分為：柱廊式、平台式、城堡式和混合式四類。

　　整座碉樓使用水泥、沙、石子和鋼材建成，極為堅固耐用。由於當時的建築材料靠國外進口，造價較高，為了節省材料，有的碉樓內面的樓層用木閣做成。目前開平現存混凝土樓一千四百七十多座。

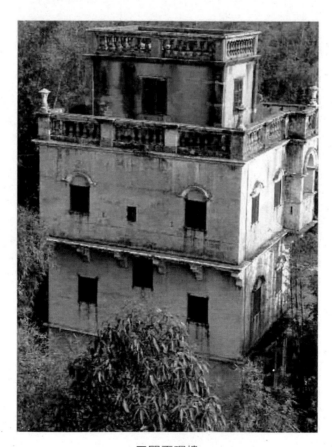

■開平碉樓

　　柱廊式碉樓比較多。等距離排列的西式立柱與券拱結合，呈開敞狀，顯得典雅富貴。碉樓的柱廊多為步廊，有一面柱廊，三面柱廊和四面柱廊之分。

　　柱廊是一種源自希臘神廟的古典建築樣式，古羅馬建築中也經常出現。古羅馬建築柱廊式的經典代表是雅典娜女神廟。

　　柱廊的券拱造型多數是採用古羅馬的券拱，帶有明顯的羅馬建築風格。另外歐洲中世紀歌德式建築風格的尖券拱和具有伊斯蘭建築風格及富有裝飾性的花瓣形券拱，在開平碉樓也有表現。

　　平台式碉樓不像柱廊式上面覆頂，而是露天的，造型顯得開放。平台的圍欄多數是透過實心混凝土欄板，在外牆進行細部處理，增加其裝飾性。也有圍欄採用西方華麗的古典欄式，比如古羅馬建築中的多立克、愛奧尼、塔司干風格的欄杆也有所運用。

　　城堡式碉樓採用的是中世紀歐洲城堡封閉的圓柱體和教堂頂部塔尖裝飾的建築要素，樓體的開窗和射擊孔都注重與其上部的造型風格相協調。這類碉樓遠看就像歐洲的城堡。

　　混合式碉樓即是以上幾種形式的混合體，這種形式的碉樓在開平碉樓中非常的常見，或柱廊與平台混合，或柱廊與城堡混合，或平台與城堡混合，或三者混合。

　　混合式的碉樓更顯華貴。其實這些散落在嶺南之角的外國建築風格的碉樓大多是混雜著多種文化藝術建築，它們沒有過多地追究要建特定類型的建築，根據的是主人的愛好以及其在外吸收的建築經驗。

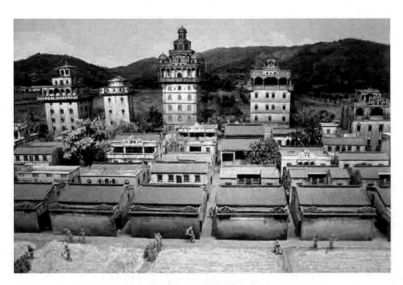

■廣東開平碉樓復原模型

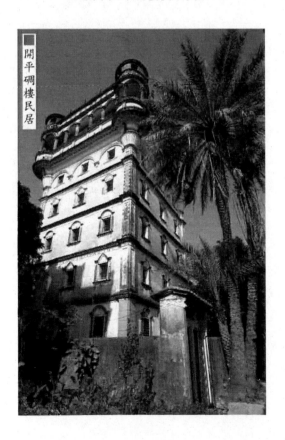

■開平碉樓民居

因而，開平碉樓的建築風格集中世紀眾多典型建築風格於一身。開平碉樓薈萃著眾多西歐建築特色，如希臘羅馬的柱廊式，西歐歌德式，義大利巴洛克式，歐洲的古堡式。

隨著歷史的延伸，開平碉樓以其非凡的魅力，吸引著世人的眼球，向世人詮析著開平人非凡的技藝，洋為中用，模仿而非抄襲，結合自身的嶺南風格，開創出獨特的建築藝術風格。

這些不同風格流派、不同宗教門類的建築元素在開平表現出極大的包容性，匯聚一地和諧共處，形成一種新的綜合性很強的建築類型，表現出特有的藝術魅力。

【閱讀連結】

瑞石樓號稱「開平第一樓」，座落在開平市蜆岡鎮錦江裡村後左側。樓高九層，建於公元一九二三年，是開平市內眾多碉樓中原貌保存得最好、最高的一座碉樓，堪稱開平碉樓之最。

蜆岡位於開平市西南部，距開平市區二十六公里，東鄰台山市白沙鎮，南接赤水鎮、金雞鎮兩鎮，西與恩平市君堂鎮交界，北臨錦汀洞。蜆岡鎮鎮內多小山，形同蜆殼，故名。該鎮擁有碉樓一百五十多座。

說瑞石樓是「開平第一」，不僅是高度上第一，外觀上也是別的碉樓難以相比的。樓的頂部有三層亭閣，凸現西方建築獨特風格，其中以四周的羅馬穹隆頂和拜占庭造型最為顯著，給人以異於常態的美感。

當年五十九歲的黃璧秀因父母和妻子在家鄉居住，為了家人的安全，所以他不惜投入巨額資金，公於一九二三籌建家居碉樓，公元一九二五年竣工，歷時三年。樓建成以後，他便以自己的號取名，叫「瑞石樓」。

碉樓樓名及楹聯文化

開平現存的碉樓與居廬，除個別「無字樓」外，基本都有屬於自己的名號。這些碉樓除樓名的文字記錄外還有不少對聯，這些文字就如同一張張定格的歷史存照，供人憑弔、欣賞與研究。

居廬的主要功能是居住和生活。自力村的居廬多為三四層，樓體開展、門窗開敞，均為鐵製；為了防賊，廬的前後門上方開槍眼，居廬還築有燕子窩。該村先後建築了龍勝樓、養閒別墅、球安居廬、雲幻樓、居安樓、銘石樓、逸農樓、葉生居廬、官生居廬、蘭生居廬、湛廬等。

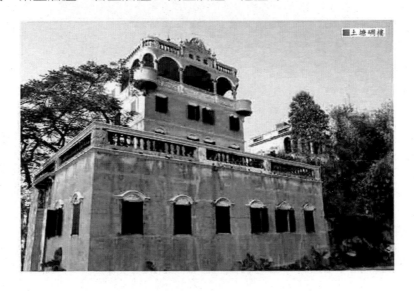
■土塘碉樓

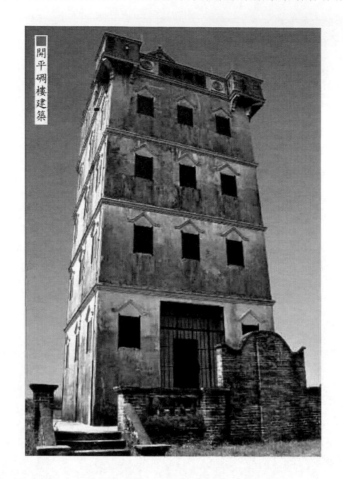

開平眾多的碉樓中有一種樓名是反映當時社會治安狀況及人民對和平安定的訴求的。因此說在開平村野上高聳著的碉樓群中，帶「安」字號的樓名特別多，其中各地出現頻率較高的如「鎮安」、「保安」、「建安」、「靖安」和「聯安」等樓名。

土塘地處開平馬岡鎮與塘口鎮的交界處，是當時出了名的賊窩，靠近土塘一帶的村莊，被稱為「賊佬碗頭」，也就是菜盆的意思，賊人無食無用的時候，就會來此搜掠。因此，在塘口鎮四九、衛星、龍和一帶的村前防衛特別森嚴，興建的碉樓也特別的多，特別堅固。

馬岡鎮位於開平市西北部。北鄰龍勝，南毗塘口，西靠大沙鎮、恩平市，東與蒼城接壤。馬岡鎮是開平市最大鎮之一。馬岡鎮屬半丘陵地區，土地肥沃。

還有一種碉樓名字是反映僑鄉人溫和淳厚的道德民風的，比如「慈安」、「慈樂」「厚和」、「僑安」、「遠安」、「義安」、「家諧」、「仁和」、「齊家」、「戀家」、「愛親」、「敘倫」、「孫懷」、「佑康」等樓名，這些名字最能反映當時僑鄉人人隔萬里，兩地相思的離愁別緒。

塘口鎮龍和村旅美華僑陳以林於公元一九二一年歸鄉建了一座四層高的居樓，命名「居安」，他還鄭重其事地題了副門聯：「居而求志，安以宅人」，他把願望掛在門前以明志。

有些感情含蓄的樓主，還透過借喻、隱晦的手法，托樓名以表心意，如「秩樓」、「椿元」、「椿萱」、「昆仲」、「棠棣」、「寸草」、「愛吾」等。古文中的「椿萱」，喻為父母；「昆仲」指的是兄弟；「棠棣」的「棣」也通兄弟的「弟」；「寸草」則借孟郊《遊子吟》中「誰言寸草心，報得三春暉」，道出自己建樓報父母恩之意。

塘口鎮龍和村龍蟠裡吳龍宇、吳龍其兄弟建了一幢四層樓的居廬，取名「永福」樓，並在門前加添了對聯作注腳「永久骈幪如廣廈，福常寵錫在本樓」，道出自己建樓可利己利人，又希望新樓既立，能更加得到父母的恩寵。

月山鎮大灣村是較典型的華僑村。村前魚塘相隔，村後簕竹環護，村頭樓式閘閣，村中近十座樓、廬各有風采，其中最顯眼者當數李嘉、李常炳兩家。世紀中葉這兩家是當地出了名的華僑，他們購田建樓，各盡其美。

可知他們當時富庶的程度。這兩位老人不但樓建得美，而且別出心裁地在家裡開挖了水井和地下室及外出通道。其中李嘉居樓命名為「朗照別墅」，常炳樓則書「萬福咸臻」。

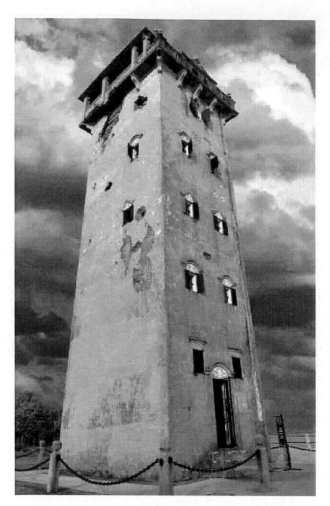

■開平南樓

當時村人還編有民謠說：

千家萬家不及李嘉，

千頃萬頃不及常炳。

在這種競美風氣的感染下，村中「安然別墅」、「五權廬」及村中僑居文化氣味特濃，所見壁畫、對聯、吉祥語特多，共通的有「懷忠孝信義，喜博愛和平」、「龍圖啟瑞，鳳紀書元」、「吉光久遠，廬振書香」等。

還有些樓名蘊涵碉樓背後深沉的歷史文化。比如開平最早的碉樓是建於赤崁鎮蘆陽村三門裡的「迎龍樓」。該樓按族譜記載，約建於明嘉靖年間，

倡建者為「聖徒祖婆」，占地一百五十二平方公尺，紅磚土木結構，樓高三層，
初名「迓龍樓」。

何謂「迓龍」，該村位於羅漢山下游，大雨降臨，山洪暴發，村人就得
收拾細軟，攜男帶女往高處逃。聖徒祖阿婆見此，變賣首飾以首倡，並發動
村人集資建了「迓龍樓」。

■開平碉樓建築

取名「迓龍」，其含意是，善待龍王，歡迎與它為友，使它莫再生洪水
為害村民。

事實上，「迓龍樓」建成後，天災人禍依然不斷，但它在很長的一段時
間內也真正擔當起為村民消災避禍的壁壘的作用。

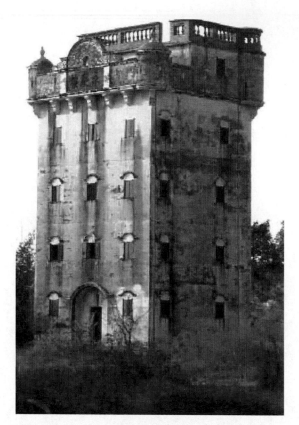

■開平碉樓

　　公元一九一九年，村人見樓體破爛，便集資重修，拆第三層用青磚重建，並順潮流使用新文化更名為「迎龍樓」。同時請村中有名的才子，寫了首層和頂層兩副對聯。頂層聯寫道：「迎龍卓拔，樓象巍峨」，首層聯是「迎貓瑞穩，龍虎氣雄」。

　　無獨有偶，在大沙鎮大塘村也有一座同名的「迎龍樓」。該樓約建於清代同治年間，樓高三層，保存較為完好，可惜樓上字跡已剝落。

　　關於這座樓名，村中一老先生解釋說，大沙五村處有座狀元山，龍是從山毛崗經水桶坳回狀元山的。建此樓就是希望把他迎來此處，歇歇腳，顯顯龍氣。

　　說也奇怪，自從該村建了迎龍樓後，村裡先後出過好幾位名人，其中陳宗毓、陳孝慈均是清末民初的舉子，陳宗毓曾任恩平縣長。

　　迎龍樓最初只有樓名沒有對聯，後來陳宗毓回鄉探親，為樓寫了兩副對聯，正門口聯是「迎來門外雙峰石，龍伏岡中百尺樓」；後門聯是「占鳳門開迎瑞氣，貪狼閣崎顯文章」。

　　迎龍樓兩聯寫罷，這位老夫子意猶未盡，又給村中另一座無名碉樓安了個名字「繼美樓」，並為這座樓題了聯：「繼晷焚膏追往哲，美人香草慕前賢」。陳宗毓改名、題聯之後，為兩樓增色不少，並一直被村人傳為美談。

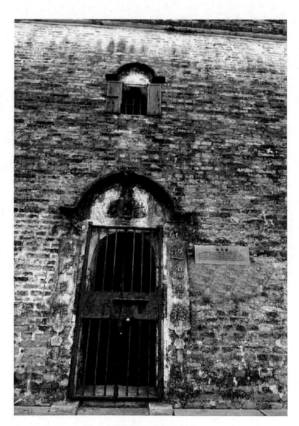

■迎龍樓門聯

　　大沙鎮是開平最邊遠的山區鎮之一，位於西水的竹蓮塘村，更是山上加山。然而，在這個小山村的村後，卻巍然屹立著兩座石疊的碉樓，「竹蓮樓」和「竹稱樓」。其中「竹稱樓」最為壯美。

　　狀元是中國古代科舉考試「殿試進士」的第一名。由皇帝或中央政府指定的負責人主持，用同一套試題，在同一地點開考，然後經統一閱卷、排名，並經最高當局認可的進士科國家級考試的第一名。

　　「竹稱樓」是竹蓮塘村民為防匪患，自己動手，拾山石、燒石灰而疊起的四層高的碉樓。此碉樓曾先後有過兩次擊潰土匪頭企圖劫村的紀錄，為保衛村民的生命財產安全立過大功，如今樓身上的傷痕，便是這位真君子不平凡經歷的見證。

　　有一些碉樓名字借樓寄意，排解個人情感。比如，三埠逕頭龍溪旅美華僑李成倫，青年時在美國舊金山唐人街是出了名的戲劇演員，人稱「小生記」，可惜在一次演出中不慎得罪了權貴，後來，他返回家鄉，獨資在家鄉建了一幢洋樓，取名「索居廬」，並配上門聯曰：「盤溪甚水，農圃為家」。

　　由失寵、驚怕到落葉歸根、索居閒處，心頭是一種解脫，一種釋放，於是用樓名「索居」記之。

　　在塘口四九村西角坊閘口正對村頭，屹立著一座帶小庭院的居廬，名為「翰苑」，對聯是「翰留香墨；苑發奇葩」。字體剛勁有力，名、聯內容透露出幾分自信和得意。

　　除了以上介紹的碉樓樓名的寓意外，還有以樓主的名字作樓名，體現自我、自信，比如百合鎮中洞村之「煥福」、蜆岡鎮東和村的「煥然」，水口新風村的「溢璋」樓等，均以樓主全名為樓名。

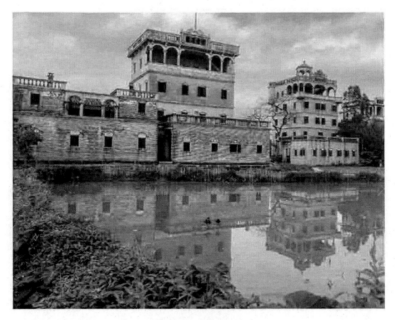

■開平碉樓群

　　還有以眾人之名或集眾人之意作為樓名，以示公平、團結，比如塘口鎮魁崗村石灘裡黃榮耀獨家興建的居樓稱為「私和樓」。塘口衛星村張容沛、張容照，張容會、張容旭四兄弟於公元一九二五年合資建了一幢居樓，由於共同合作，大家出資，故取名為「四份樓」，將內情交代得清清楚楚。

　　還有巧用數字命名的碉樓，如：一枝樓、兩宣樓、三星樓、四份樓、四豪樓、五福樓、六角樓、七星樓、八角樓、九合樓、萬興樓、十八萬樓、添億樓、億枝樓、千億居廬等。

【閱讀連結】

　　塘口自力村的「雲幻樓」，是中國著名鐵路建築專家方伯梁的弟弟方伯泉建的私家碉樓，方伯泉是個讀書人，青年出外謀生，晚年回鄉見祖居為兩座平房，賊來了無處可躲，於是用積蓄在村後購地建起了外觀壯美的碉樓。

　　方伯泉目睹時局紛亂，盜匪橫行，一生中庸篤厚，不愛爭強好勝的他，為碉樓取了個有點禪意的名號「雲幻樓」，並在頂層天棚門口上寫上橫披「只談風月」，樓頂還有一副長長的對聯，寫的是：

　　雲龍風虎，際會常懷，怎奈壯志未酬，只贏得湖海生涯空山歲月；

　　幻影曇花，身世如夢，何妨豪情自放，無負此陽春煙景大塊文章。

　　落款是：「雲幻樓主人自題」。

　　雲幻樓的大門口寫著：淑氣臨門，春風及第。作者借樓寄意，散發懷抱，這是他期盼「善良，美好」和人生前程。

干欄式住宅　空中樓閣

　　吊腳樓，也叫「吊樓」，為苗族、壯族、布依族、侗族、水族、土家族等族傳統民居，在桂北、湘西、鄂西、黔東南地區的吊腳樓特別多。吊腳樓屬於干欄式建築，但與一般所指干欄有所不同。

　　傣族竹樓是另一種干欄式住宅。雲南西雙版納是傣族聚居地區。傣族人民多居住在平壩地區，常年無雪，雨量充沛，年平均溫度達二十一度，沒有四季區分。所以在這裡，干欄式建築是很合適的形式。

▌土家族人的吊腳樓

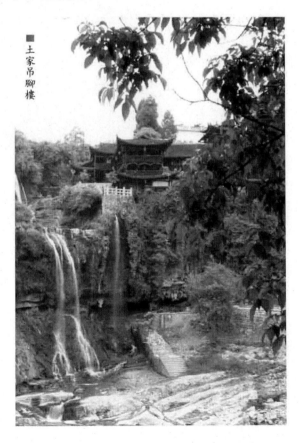

■土家吊腳樓

從前的吊腳樓一般以茅草或杉樹皮蓋頂，也有用石板當蓋頂的。後來，吊腳樓多用泥瓦鋪蓋。

建造吊腳樓也逐漸成為土家族人生活中的一件大事。第一步要備齊木料，土家族人稱「伐青山」，一般選椿樹或紫樹，椿、紫因諧音「春」、「子」而吉祥，意為春常在，子孫旺。

第二步是加工大梁及柱料，稱為「架大碼」，在梁上還要畫上八卦、太極圖、荷花蓮籽等圖案。

第三道工序叫「排扇」，就是把加工好的梁柱接上榫頭，排成木扇。

第四步是「立屋堅柱」，主人選黃道吉日，請眾鄉鄰幫忙。上梁前要祭梁，然後眾人齊心協力將一排排木扇豎起。就在這時，鞭炮齊鳴，左鄰右舍送禮物祝賀。

■飛檐是中國傳統建築檐部形式，多指屋簷特別是屋角的檐部向上翹起，常用在亭、台、樓、閣、宮殿和廟宇等建築的屋頂轉角處，四角翹伸，形如飛鳥展翅，輕盈活潑，所以也常被稱為「飛檐翹角」。

立屋堅柱之後便是釘椽角、蓋瓦、裝板壁。富裕人家還要在屋頂上裝飾飛檐，在廊洞下雕龍畫鳳，還要裝飾陽台木欄等。

吊腳樓多依山就勢而建，呈虎坐形、三合院。講究朝向，或坐西向東，或坐東向西。正房有長三間、長五間、長七間之分。大、中戶人家多為長五

間或長七間，小戶人家一般為長三間，其結構有三柱二瓜、五柱四瓜或七柱六瓜。

吊腳樓正房中間的一間叫「堂屋」，是祭祖先、迎賓客和辦理婚喪事用的。堂屋兩邊的左右間是人居間，父母住左邊，兒媳住右邊。兄弟分家，兄長住左邊，小弟住右邊，父母則住堂屋神龕後面的「搶兜房」。

神龕是放置道教神仙的塑像和祖宗靈牌的小閣。神龕大小規格不一，依祠廟廳堂寬狹和神的多少而定。大的神龕均有底座，上置龕。神像龕與祖宗龕型制有別：神像龕為開放式，有垂簾，無龕門；祖宗龕無垂簾，有龕門。因此，祖宗龕為豎長方形，神像龕多橫長方形。

黃道吉日舊時以星象來推算吉凶，稱為青龍、明堂、金匱、天德、玉堂、司命六星宿是吉神，六辰值日之時，諸事皆宜，不避凶忌，稱之為「黃道吉日」。泛指宜於辦事的好日子。

人居間裡又以中柱為界分前後兩小間，前小間作為伙房，有兩眼或三眼灶，在灶前安有火鋪，火鋪與灶之間是火坑，周圍用青石板圍著，火坑中間架三腳架，做煮飯、炒菜時架鍋用。

火坑上面一人高處，是從樓上吊下的木炕架，供烘臘肉和炕豆腐乾等食物。後小間是臥室。

吊腳樓不論大小房屋都有天樓，天樓分板樓、條樓兩類。在臥房上面是板樓，也是放各種物件和裝糧食的櫃子。

在夥房上面是條樓，用竹條鋪成有間隙的條樓，專放玉米棒子、瓜類，由於夥房燃火產生的煙，可透過間隙順利排出。正房前面是左右廂房的吊腳樓，樓後面建有豬欄和廁所。

建造吊腳木樓講究亮腳，也就是柱子要直要長，上上下下全部用杉木建造。屋柱用大杉木鑿眼，柱與柱之間用大小不一的杉木斜穿直套連在一起，儘管不用一個鐵釘也十分堅固。屋頂講究飛檐走角，走角上翻如展翼欲飛，有些吊腳樓的屋頂蓋有瓦片。

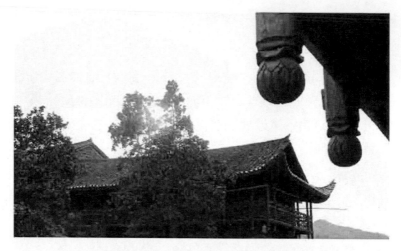

■屋頂講究飛檐走角的土家吊腳樓

■山腳下的土家族吊腳樓

　　吊腳樓往往為三層，樓下安放碓、磨、堆放柴草；中樓堆放糧食、農具等，上樓為姑娘樓，是土家族姑娘繡花、剪紙、做鞋、讀書寫字的地方。

　　中樓、上樓外有繞樓的木欄走廊，用來觀景和晾晒衣物等。在收穫的季節，常將玉米棒子穿成長串、或將從地裡扯來的黃豆、花生等捆綁紮把吊在走廊上晾晒。

為了防止盜賊，房屋四周用石頭、泥土砌成圍牆。正房前面是院壩，院壩外面左側圍牆有個朝門，房屋周圍大都種竹子、果樹和風景樹。但是，前不栽桑，後不種桃，因與「喪」、「逃」諧音，不吉利。

房子四壁用杉木板開槽密鑲，講究的裡裡外外都塗上桐油又乾淨又亮堂。

土家族吊腳樓窗花雕刻藝術是衡量建築工藝水準高低的重要標誌。

有浮雕、鏤空雕等多種雕刻工藝，雕刻手法細膩，內涵豐富多彩。

雕刻內容有的象徵地位、有的祈求吉祥、有的表現農耕、有的反映生活、有的教育子孫、有的記錄風情等。

吊腳樓有著豐厚的文化內涵，土家族民居建築注重龍脈，除了依龍脈而建，和人神共處的神化現象外，還有著十分突出的空間宇宙化觀念。

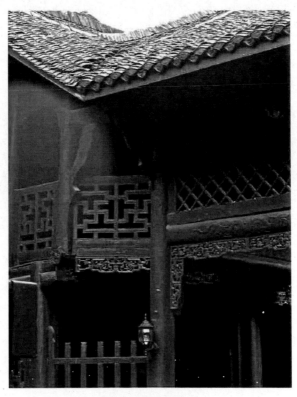

■吊腳樓局部

在其主觀上與宇宙變得更接近，更親密，從而使房屋、人與宇宙渾然一體，密不可分。

【閱讀連結】

土家族人把吊腳樓稱為「走馬轉角樓」，或「轉角樓」，把其廂房稱為「馬屁股」。在土家族人的意識中，吊腳樓就如奔騰怒嘶的馬、開疆拓土的馬。

更有意思的是，吊腳樓的外觀與馬也有幾分相似，尤其是那半空懸吊的木柱，高高翹起的檐角，頗似騰空欲奔的馬的雕塑，著實讓人驚嘆不已。

各具特色的吊腳樓

土家族民居最大的特徵是桿欄式建築或半桿欄式建築，這種結構和居住形式主要受山區獨特的地理環境影響與資源的制約，不僅具有適應性，而且能就地取材。這在生產力十分低下的情況下，充分地體現了土家族人的聰明才智。

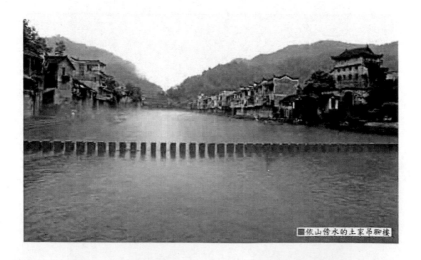

依山傍水的土家吊腳樓

土司元、明、清各代在少數民族地區授予少數民族地區首領世襲官職，以統治該族人民的制度。也指被授予這種官職的人。可以說，地方少數民族配合政府軍事行動以及某一族姓的將領世代鎮守邊關，為土司重要來源之一。

　　土家居住多為高山，地勢凸凹不平，要想平整屋基，在當時的條件下，其工程之浩大是不可想像的。

　　普通老百姓所居住的地方更是糟糕之極，由於當時是土地私有制社會，好田好地都被土司或有錢人家占有，一般百姓只能在高山上棲身。

　　有首歌謠說：「人坐灣灣，鬼坐凼凼，背時人坐在挺梁梁上」。當時的「背時人」說的就是土家族平民。在加之這裡海拔較高，常年氣溫較低，空氣濕潤，因此，修建房屋只能依地勢而定，屋後靠山，前低後高，所以廂房多建成吊腳樓。

　　吊腳樓樓外有陽台，以木製成各式各樣的雕花欄杆。即使居地平坦，也多採用半桿欄式建築，這種建築具有防潮、通風和防蛇蟲等優點。

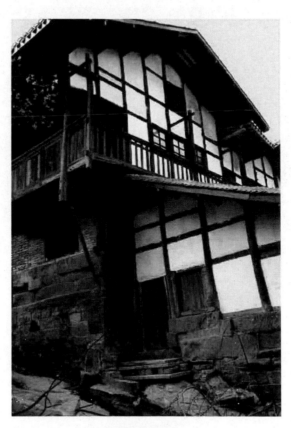

■吊腳樓欄杆

　　欄杆上可以晾晒衣服及其他農作物，樓下飼養牲畜，既可防盜又可以作為野獸襲擊時的「報警器」。人住在樓上如果聽到響動，可立即到吊腳樓上觀看，若遇強者則避之，若遇弱者則驅之，人畜共存，相依為命。

　　土家族人修建吊腳樓木房，正中堂屋脊上都要橫擱一根大梁。梁上朝地的一面中央繪太極圖。兩頭分別寫著「榮華富貴」、「金玉滿堂」等吉祥詞句，畫著「乾坤」日月卦。土家族人很看重梁，說它寄託著今後的興衰榮辱。

　　乾坤是八卦中的兩爻，代表天地，衍生為陰陽、男女、國家等人生世界觀。乾：代表天，坤：代表地。古人以此研究天地、萬物、社會、生命和健康。這是中國古代哲人對世界的一種理解，認為把握了變化和簡單，就把握了天地萬物之道。

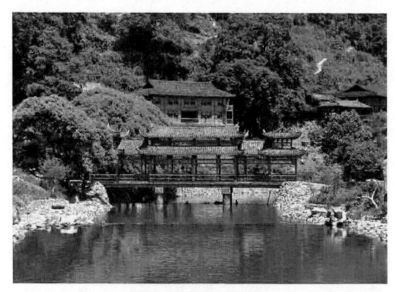

■臨河而建的土家吊腳樓

　　建造房子前，主人在附近人家的山頭上悄悄相中粗壯苗條、枝丫繁茂的杉樹，粗壯苗條表示子孫興旺後人多，枝丫繁茂表示家大業正又久長。

　　到了架梁的前一天夜裡，主人請來幾個強壯的年輕人，擇黃道吉時出門，來到樹前，先點燃三炷香，燒上一盒紙，再念幾句祝詞，用大斧砍倒後，抬起就走，中間不能歇氣不能講話，抬到主人家後由木匠加工成大梁。

　　第二天，樹主看到樹樁邊的香灰紙灰，便知道自己的樹被人砍掉做了梁木，不氣也不惱，還十分高興，因為這表示自家的山地風水好，種出了人家喜歡的梁木。

　　土家族吊腳樓的建築章法，一般來說，它是以一明兩暗三開間作為「正屋」或「座子」，以「龕子」，當地均稱「簽子」，作為「橫屋」或「廂房」的。

　　吊腳樓的真正意義其實是由龕子體現出來的。正屋與廂房的朝向均是面向來客的。

　　臨河建造的吊腳樓，正屋是臨街的，臨河的吊樓實際上在正屋的背面。而到了河流這邊，卻又成了正面。它是水上漂泊者的精神寓所。

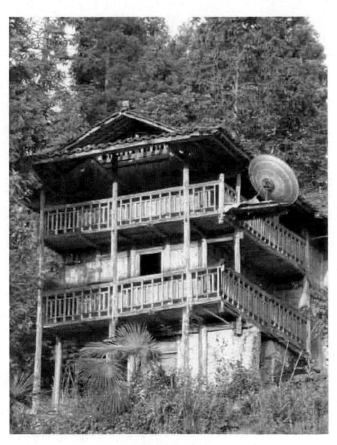

■土家族吊腳樓

　　干欄是南方少數民族住宅建築形式之一。又稱高欄、閣欄、麻欄。分兩層，一般用木、竹料作樁柱、樓板和上層的牆壁，下層無遮攔，牆壁也有用磚、石、泥等從地面砌起來的。屋頂為人字形，覆蓋以樹皮、茅草或陶瓦。此種建築可防蛇、蟲、洪水、濕氣等的侵害，主要分布在氣候潮濕地區。

　　鄂西土家族吊腳樓的結構，最常見的是「一正一橫」的「鑰匙頭」，當地人稱之為「七字拐」。而且這種「鑰匙頭」的龕子一般都設在正屋右側，這估計是從採光的角度來考慮的。

　　另外，俗稱「撮箕口」的「三合水」，也就是中間正屋兩邊龕子的吊腳樓在民間也比較常見，至於「四合水」、「兩進一抱廳」、「四合五天井」式的干欄建築，即便是在被稱為「干欄之鄉」的湖北省咸豐縣境內，恐怕也已不多見了。

　　鄂西土家族吊腳樓與其他干欄建築最大的區別，或者說最大的發明在於：將正屋與廂房用一間「磨角」連結起來，這個「磨角」就是土家族人俗稱的「馬屁股」：在正屋和橫屋兩根脊線的交點上立起一根「傘把柱」或叫「將軍柱」、「沖天炮」，來承托正、橫兩屋的梁枋，雖然很複雜，但卻一絲不苟。

　　就是這一根「傘把柱」成了鄂西吊腳樓將簡單的兩坡水三開間圍合成天井院落的重要樞紐。以它為樞軸，房屋的轉折變得十分合理、自然。

　　永順轉角吊腳樓有一正兩廂、一正一廂、一字轉角吊腳樓等形式。若一棟樓兩側、前後均為轉角通欄吊腳，則稱跑馬轉角樓。

　　轉角吊腳樓的主構特徵為吊腳轉角，下吊金瓜，上掛貓弓眉枋。吊腳廊欄、門窗多「萬」字花格。吊腳下欄廊枋多通雕「萬」字浮雕花邊。屋頂坡面小青瓦，飛檐翹角，翹角以雄為美。

　　土家族人選屋場，喜依山傍水，坐北朝南，前面視野開闊，後山雄偉林茂，左右有青山環抱；屋前屋後喜植樹配風水；在天井坪外喜建朝門，趨吉利字頭迎旺氣。若前有不利之山或水，可在大門上掛吞口以避邪納瑞。

　　吞口是雲、貴、川、湘等省一些少數民族地區掛在門楣上，用於驅邪的木雕，大多以獸頭為主，也有人獸結合的，還有掛葫蘆或木瓢的。是民間藝

壇面具的變異，起源於圖騰崇拜和原始巫教，是古代圖騰文化與巫文化相結合，經歷漫長的歲月後嬗變而成的一種民間文化的產物。

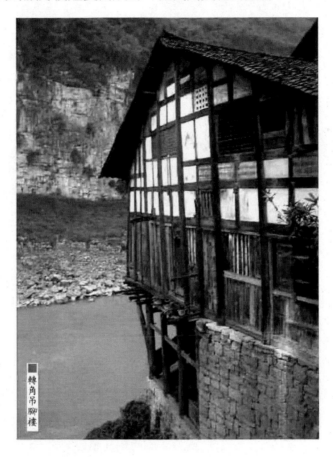

■轉角吊腳樓

　　湖北省恩施土家族自治州咸豐縣境內的吊腳樓具有典型的代表性，被人們譽為「干欄之鄉」的美稱。

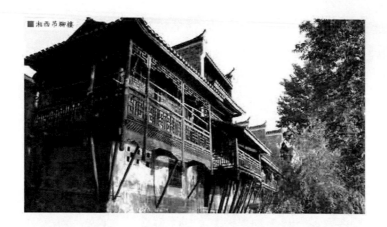

■湘西吊腳樓

　　咸豐縣的吊腳樓大多是飛檐翹角，迴廊吊柱。在單體式的吊腳樓中，有的是四合天井三面迴廊，有的是撮箕口東西或南北兩廂房各三面迴廊，有的是「鑰匙頭」兩面迴廊。

　　它們有的依山而建，有的臨溪而立，有的懸在山邊，有的矗在平壩……各具特色各顯風采。

【閱讀連結】

　　偷飯碗是土家族人吊腳樓裡奇特的婚俗之一。當娶親的隊伍來到新娘家，經過妙趣橫生的「攔門」、「討粑」等過場後，主人便熱情設宴款待來人。

　　午餐時，接親者中間有幾個人，互相把眼睛眨幾眨，便把飯碗悄悄藏到胸口或腋下。到了男方家，「偷」者從身上取出「贓物」，大搖大擺走進廚房，樂滋滋等主人獎賞。

　　主人也滿臉高興，按偷得的碗的數量，每只碗獎賞一大坨豬肉，偷碗者也都皆大歡喜。原來土家族人稱這偷來的碗為「衣祿碗」，偷得越多越好，表示新郎新娘今後生活富足，興旺美好。

▋苗族人建造的吊腳樓

　　苗族人大多居住在高寒山區，山高坡陡，平整、開挖地基極不容易，加上天氣陰雨多變，潮濕多霧，磚屋底層地氣很重，不宜起居。因而，苗族人

歷來依山抱水，構築一種通風性能較好的乾爽的木樓，即「吊腳樓」，世世代代居住。

枋橫架在柱頭上連貫兩柱的橫木，稱為枋。中國傳統建築的枋以其位置之不同分為四種：在檐柱上的稱為額枋；在金柱上的稱為老檐枋；在五架梁上的稱為上金枋；在脊瓜柱上的稱為脊枋。穿枋是在進深方向上穿透柱身的。

據建築學家說，苗族吊腳樓是干欄式建築在山地條件下富有特色的創造，屬於歇山式穿斗挑梁木架干欄式樓房。

一般建在斜坡上，把地削成一個「廠」字形的土台，土台下用長木柱支撐，按土台高度取其一段裝上穿枋和橫梁，與土台平行。

吊腳樓低的七八公尺，高者十三四公尺，占地十二三個平方公尺。屋頂除少數用杉木皮蓋之外，大多蓋青瓦，平順嚴密，大方整齊。

吊腳樓一般以四排三間為一幢，有的除了正房外，還搭了一兩個偏廈。每排木柱一般九根，即五柱四瓜。每幢木樓，一般分三層，上層儲谷，中層住人，下層樓腳圍欄成圈，作為堆放雜物或關養牲畜。

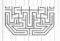

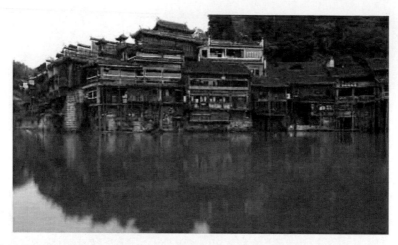

■鳳凰古城是中國歷史文化名城，曾被紐西蘭著名作家路易艾黎稱讚為「中國最美麗的小城」。作為一座國家歷史文化名城，鳳凰古城的風景將自然的、人文的特質有機融合到一處，透視後的沉重感也許正是其吸引八方遊人的魅力之精髓。

住人的為一層，旁邊建有木梯，與上層和下層相接，該層設有約一公尺寬的走廊通道。堂屋是迎客間，堂屋兩側各間隔為兩三間小間，作為臥室或廚房用。

這些被隔開的房間寬敞明亮，門窗左右對稱。有的苗家還在側間設有火坑，冬天就在這燒火取暖。中堂前有大門，門是兩扇，兩邊各有一窗。中堂的前檐下，都裝有靠背欄杆，稱「美人靠」。這是因為姑娘們常在此挑花刺繡，向外展示風姿而得名。其實還用作一家人勞累過後休閒小憩的涼台。

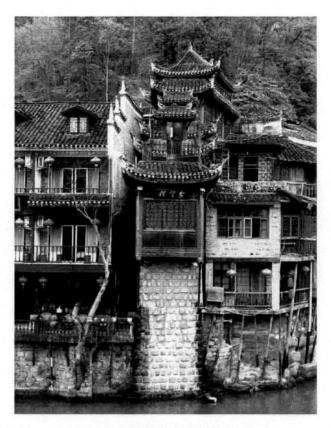

■鳳凰古城吊腳樓

　　鳳凰古城的吊腳樓起源於唐宋時期，古城位於湖南省湘西自治州西南邊。

　　公元六八五年，鳳凰這塊荒蠻不毛之地建縣，吊腳樓開始有零星出現。鳳凰古城開四門，堅固完好的城郭面積不足五萬平方公尺，像一個漂亮精緻的小木匣，裡面住的多是官僚商賈及富人。

　　遷徙而來的貧窮外鄉人在城中找不到棲身之處，只能在城外想辦法立足。他們在沱江河、護城河的城牆外狹長地帶壘窠築窩，一半陸地一半水面地凌空架起簡易住舍。

　　沱江河是古城鳳凰的母親河，它依著城牆緩緩流淌，世世代代哺育著古城兒女。沱江的南岸是古城牆，用紫紅沙石砌成，城牆有東、北兩座城樓，

久經滄桑，依然壯觀。沱江河水清澈，城牆邊的河道很淺，水流緩和，可以看到柔波裡招搖的水草。

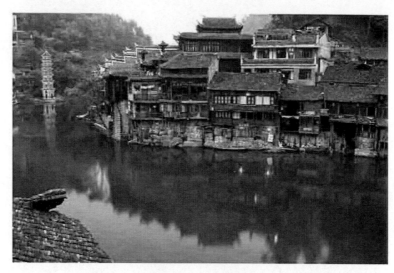

■鳳凰古城建築群

隨著歲月滄桑，斗轉星移，建築物在日月輪迴中不斷翻新更替，致使後來鳳凰古城的吊腳樓多是保留明清時代的建築風格。

在沱江河岸上，那古古舊舊、高高低低的吊腳樓，一棟傍著一棟，一檐挨著一檐，壁連著壁，肩並著肩地高高地擁擠在河岸上。

這些吊腳樓一律黑色裝束，一律青瓦蓋頂，在背後南華山的襯托下，層次分明並整整齊齊地也東倒西歪地由西向東綿延。南華山位於湖南省湘西鳳凰古城南面，共九峰七溪，最著名有虎尾峰、芙蓉岩，是城南一道天然屏障，被稱作「南華疊翠」。山上草深林茂，野花地，樹木參天，清泉冽冽，綠樹莽莽，山秀水奇，是鳳凰古城八景之冠。

在河岸上浩蕩著數百棟的吊腳樓群每棟屋宇都隔有封火牆。封火牆，實為消防之用。

從古走來，鳳凰城的先人們就十分懂得區域的防火法。封火牆的作用則是阻止火勢蔓延。萬一有失，損失也只是局部，不至於演繹成火燒連營。

由於封火牆作用重大，吊腳樓主們都對此牆倍加呵護並極盡之美化。他們在每堵封火牆前後都裝有鳳凰鳥圖案造型。遠眺，這隻鳳凰引項朝天，氣宇軒昂，給人心情振奮。這便可釋解鳳凰人對美的追求，對神鳥鳳凰的崇尚。

鳳凰古城河岸上的吊腳樓群以其壯觀的陣容在中華國土上的存在是十分稀罕的。它在形體上不單給人以壯觀的感覺，而且在內涵上不斷引導著人們去想像去探索。

鳳凰鳥是中國古代傳說中的百鳥之王，雄的為鳳，雌的為凰，總稱為鳳凰，不過也稱為丹鳥、火鳥、鶤雞、威鳳等。鳳是人們心目中的瑞鳥，天下太平的象徵。古人認為時逢太平盛世，便有鳳凰飛來。

【閱讀連結】

吊腳樓裡居住有苗、漢、土家等民族。貧窮使他們和睦相處，唇齒相依。

據已故的鳳凰宗教界名望人士田景光老先生述說：清朝末年，護城河岸的吊腳樓曾發生過一場大火，燒掉了兩戶人家，吊腳樓的人們於窮困中解囊贊助，硬是為兩戶人家扶起了屋宇。這些生活在社會最底層的人們儘管貧窮但品格卻極其高尚，他們時時將國運視為己任。

公元一九三七年「七七」事變後，鳳凰一支土著部隊被改編為陸軍第一二八師奉命開往浙江嘉善抗日前線，吊腳樓裡就曾走出許多血性男兒，他們痛擊日寇，馬革裹屍，捨命疆場，為吊腳樓書寫了一筆厚重歷史史詩。

吊腳樓在悲壯中走了近千年。它在鳳凰古城人民心目中的分量是厚重的。伴隨著國家改革開放，旅遊事業在鳳凰古城已風雲鵲起，吊腳樓裡的人們紛紛將自家的吊腳樓重墨粉飾，開辦了江邊旅社、茶樓酒肆，以合理的價格熱情服務於四方遊客。

▌傣家竹樓的變遷

相傳，在很久以前，傣族人那時候沒有房子，下雨了就用芭蕉葉、海芋葉擋雨，困了就睡到樹上。

　　一天，一個叫帕雅桑木底的青年正在睡覺，不知道什麼時候天空下起雨來，他被雨點打醒後，看到人們紛紛用芭蕉葉、海芋葉擋雨。看到這些後，帕雅桑木底突然想，如果可以住在像芭蕉葉、海芋葉那樣能擋雨的地方該多好呀！那樣，就不會被雨淋了。

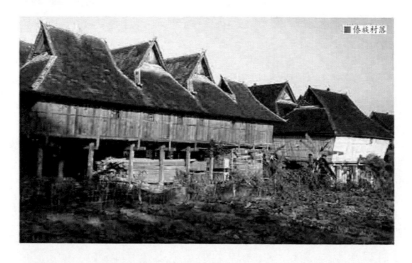
■傣族村落

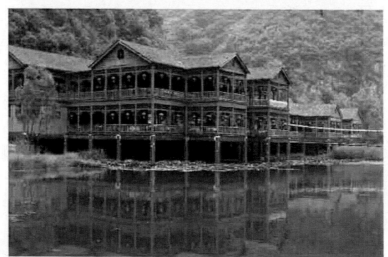
■竹樓倒影

　　於是，帕雅桑木底就動手用一些面積較大的樹葉蓋了一間平頂葉屋，這就是最原始的「綠葉平頂屋」。房子建好後，可把帕雅桑木底樂壞了。

　　人們都來看帕雅桑木底的新屋子，都被他蓋的屋子吸引了，後來，家家都開始蓋這種屋子，而且大家你幫我，我幫你的，很是熱鬧。

　　但是，可是，這種屋子，一下雨就漏水，無法住人。帕雅桑木底也深有體會，為此，他整日思考解決的辦法。

　　一天，帕雅桑木底看見一隻獵狗坐地淋雨，屁股坐地、狗身像個斜坡前高後低，雨水打在獵狗身上循著狗身直往下淌。他突然受到啟發，建蓋了一種前高後低的稱為「杜瑪掀」的狗頭窩棚。這樣，屋子可以避雨了。這種「杜瑪掀」雖然解決了屋頂的排水問題，但地上的水還是會湧進房子裡面，致使屋子裡面非常潮濕。

　　天神指天上的諸神，包括主宰宇宙之神及主司日月、星辰、風雨、生命等神。佛教認為，天神的地位並非至高無上的，但是卻比人享有更高的福祉。天神也會死，他們在臨死前會出現衣服垢膩、頭上花萎、身體髒臭、腋下出汗和不樂本座等五種症狀。

　　正當帕雅桑木底想改進「杜瑪掀」而苦苦思索時，天神帕雅英被帕雅桑木底的精神所感動，於是，他決心給帕雅桑木底指點指點。

　　一天，下著雨，天王帕雅英變成了一隻美麗的鳳凰下凡到人間，落在帕雅桑木底面前，對他說：「你看看我的兩隻翅膀吧，看它能不能遮風擋雨。」

　　鳳凰立定兩隻長腳，把雙翅微微向兩邊伸開，形成一個「介」字形的姿勢。

　　帕雅桑木底聽見鳳凰會說話，吃了一驚。他雙手合掌，對牠拜了拜，並認真觀察雨水是如何順著鳳凰雙翅和頸毛、尾巴流下的。

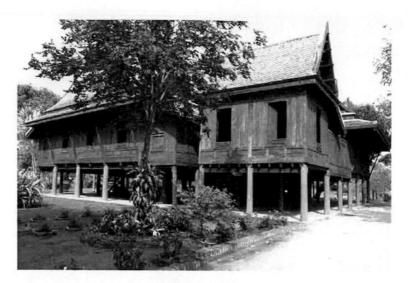

■傣族人的竹樓

　　帕雅桑木底邊看邊想，他決心一定要蓋一間像雨中站立的鳳凰式樣的房子。

　　帕雅桑木底砍來許多樹木劈成柱子，割來茅草編成草排。這房子立在柱腳上，分上下兩層，人住上層，不會受潮。屋脊像鳳凰展翅，左一廈右一廈，前一廈後一廈，都是斜坡形，可擋四面雨水。

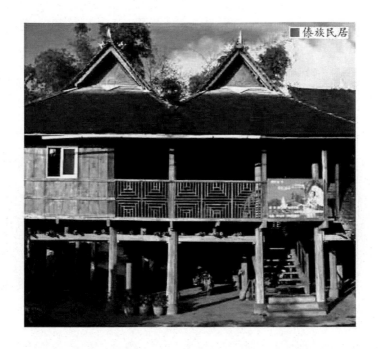

■傣族民居

這種高腳屋子果然能遮風避雨，帕雅桑木底住在裡面，十分舒適，他給這種房子起個名字叫「轟恨」，「轟恨」是傣族語「鳳凰起飛」的意思。

帕雅桑木底蓋成了「轟恨」之後，傣族家人紛紛來向他學習蓋房。從此，一家又一家，一寨又一寨的傣家竹樓就這樣蓋起來了，人們都從山洞搬進了高腳竹樓。

「轟恨」較好地解決了當時人類在林海中居住的許多環境問題。在帕雅桑木底創建「轟恨」的過程中，由於一次山洪暴發，他搶救了很多動物，所以在他重建竹樓時，得到了各種動物的幫助。

屋子結構中的「寧掌」就是大象獻出了它的「舌頭」，「琅瑪」是狗獻出了它的「背」，「鋼苗」是貓獻出了它的「下巴」，「苾養」是白鷺獻出了它的「翅膀」等。所以竹樓的很多部分，後來都用動物來命名。

後來，傣族人民又將竹樓逐漸改造，才演變成為後來聞名世界的一種干欄式建築傣族竹樓。

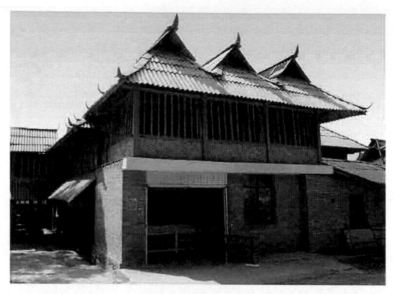

■翹角的竹樓

　　在竹樓的發展過程中，傣族人民以他們的聰明才智，不斷完善其結構和優選其建材。他們在每根接觸地面的柱子下面均墊上一塊大的鵝卵石，使柱子不直接接觸地面，阻斷了熱帶潮濕地面水分上升與白螞蟻向上築蟻路，保護了竹木結構的房子。

　　據傳說，這是勐罕鎮的第一個土司，叫雅版納發明的。對於非接觸地面不可的站台柱子和埋入土壤的沖米臼，他們則選用那些耐腐蝕和白螞蟻不容易啃食的木料，如重陽木、思茅豆腐柴和帽柱木。

　　勐罕鎮位於雲南省西雙版納，它是一個有著傣鄉傳奇歷史和深厚民族文化底蘊的小鎮，素有「東方明珠」的美譽。勐罕鎮是一個有著歷史文化悠久的古鎮，「勐罕」是佛地的名稱。早在改革開放初期，勐罕鎮就以濃郁的傣鄉風情和綺麗的亞熱帶自然風光而聞名於世。

　　對於房子各部分的木料的選用，傣家人均有豐富的經驗，最重要的兩根稱為「梢岩」、「梢喃」的中柱要選用最粗大、標直的紅毛樹、山白蘭等，既能承受重力，又不易受蟲蛀，經久耐用。

為了使竹樓經久耐用，他們還創造了一些實用的、行之有效的竹木料的簡單處理方法。

有些竹木材料在砍伐以後要放在河裡或水塘裡浸泡數月，溶去一些可溶性物質如木糖，使澱粉經發酵後變質，而不招惹蛀蟲和減少微生物的寄生。

那些需直接埋進土壤的木材則用火燒，使其入土部分變硬、改性和有一層炭保護。此外在竹樓上設有不封閉的火塘，燒火時煙霧瀰漫，起著防蟲、抗腐的煙霧化學作用。

火塘又叫「火坑」，也有的地方稱「火鋪」。是在房內用土鋪成的一米見方的土地。主火塘裡終年煙火繚繞，白天煮飯，晚上烤火取暖。燃料為木柴。在許多少數民族中，火塘是生活中非常重要的一部分，每年都要進行火塘祭祀，祈求家人安泰。

當然，竹樓最怕的是火災。對此每個村社均有「用火」的鄉規民約，在乾季的白天均不准在家用火，如要用火則要到村外指定的地方。所以，村社的竹樓極少發生火災。

竹樓下層高約兩三公尺，四無遮攔，牛馬拴束於柱上。上層近梯處有一露台，轉進即為一長形大房，用竹籬隔出一個角來作為主人的臥室並兼重要錢物的存儲處。

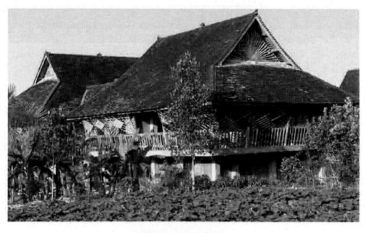

■傣族竹樓外觀

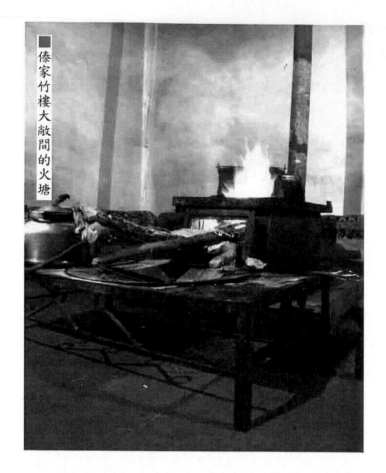

其餘便是一大敞間，屋頂不是很高，兩邊傾斜，屋簷及於樓板，因此沒有窗子。若屋簷稍高者，則兩側也有小窗，後面也開一門，樓的中央是一個火塘，無論冬夏，日夜燃燒不熄，煮飯烹茶，都在這火上。

屋頂坡度較陡，屋脊兩端設通風孔。屋簷很低而且出挑深遠，起遮陽避雨作用。廊下安裝樓梯供人上下。

傣家竹樓均獨立成院，並以整齊美觀的竹柵欄為院牆，標出院落範圍。院內栽花種果，有翠竹襯托，有果樹遮陰，有繁花點綴，一棟竹樓如同一座園林。綠蔭掩映的竹樓，可避免地下濕氣浸入人體，又避免地表熱氣燻蒸，是熱帶、亞熱帶地區極為舒適的居室。

【閱讀連結】

另一個傳說是，有個名叫岩肯的傣家青年，他為了讓傣家人能住上舒適的房子，請了九十九位老人一起商量了九十九天，最終還是沒有把房子設計出來。

這時，三國蜀相諸葛亮來到這裡，岩肯向他請教。他想了想，先在地上插上幾支筷子，又脫下自己的帽子往上一放，說：「就照這個樣子蓋吧！」

於是，後來所建的傣家竹樓就像頂支撐著的大帽子，晒台就像帽子的帽冠。

傳說終歸是傳說，據考證，諸葛亮也並未到過西雙版納，但是人們的各種傳說，說明傣家竹樓來之不易，說明舒適的竹樓是聰明才智的傣家人世世代代辛勤勞動的結晶。

窰洞式房屋　陝北窰洞

　　窰洞是黃土高原上特有的一種民居形式。當地百姓自古以來就有住窰洞的習慣。中華民族的祖先就是在窰洞中生存、繁衍和壯大起來的。

　　窰洞具有人與自然和睦相處、共生，簡單易修，堅固耐用，冬暖夏涼等特點。它是黃土高原的產物，更是陝北農民的象徵。

　　因此，窰洞在中國文明史上有著不可替代的重要作用，窰洞文明也成為了中華文明的代表性音符和元素。

▎穴居演變成窰洞

　　《莊子·盜跖篇》中記載：

　　古者，禽獸多而人民少，於是民皆巢居以避之。晝拾橡栗，暮棲木上，故命之曰有巢氏之民。

　　意為：古時禽獸多於人，人不得已居於樹上。白天滿地撿拾橡栗果腹，夜間再到樹上棲息，以此如禽築巢，得名有巢氏。

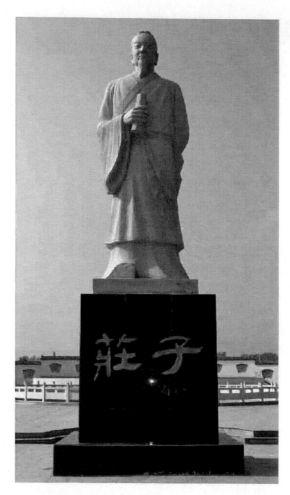

■莊子（公元前三六九年至前二八六年），姓莊，名周，戰國時期的思想家、哲學家和文學家，道家學說的主要創始人之一。莊子生平只做過地方漆園吏，因崇尚自由幾乎一生退隱。莊子與道家始祖老子並稱「老莊」，他們的哲學思想體系，被思想學術界尊為「老莊哲學」，代表作品為《莊子》、《逍遙遊》、《齊物論》等。

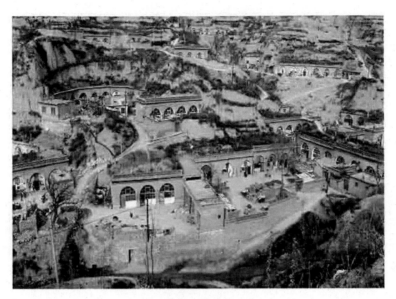

■陝西民居

　　如此大約過了幾百萬年，人類的直系祖先取代了靈長類動物，才從樹上跳了下來，雙腳落在地上，開始了另一種形式的新生活。

　　這時候，人和野獸之間常常發生爭鬥，很多人被野獸吃掉。於是，人類用棍棒圍捕驅趕了禽獸，占據了它們巢居的洞穴。

　　這些蝸居能夠抵禦風寒雨雪，保護群落生民不受野獸毒蟲侵害，還可以防洪、防濕、防潮、防瘴氣等。穴居大約始於五十萬年前至一百萬年前，是人類發展史上的一次大飛躍。

　　當一次曠野大火燃起之後，原始人當中的智者發現了燒烤的動物肉比生肉好吃，從此山洞裡飄出肉香，人類結束了茹毛飲血的時代。

　　會用火，而且會把火種保存起來，才有可能在天然岩洞中定居下來。這「天然的石洞」即是原始人類最早的也是本能的居住選擇，仍為「仿獸穴居」。穴居與火一樣，使人從自然力量的支配中走進了農業生產。

　　農業生產的出現，迫使人們走出山洞，到平原或丘陵地帶去開創更適合他們生存的田園式定居生活。他們先占山崖石洞，再掘地穴居。

　　人工穴居大約始於舊石器時代晚期。這時人的智力和生產力，已經達到利用大型的尖狀石器挖掘黃土洞穴的水準。

　　舊石器時代（距今約兩百五十至距今約一萬年），以使用打製石器為標誌的人類物質文化發展階段。地質時代屬於上新世晚期更新世，從距今約兩百五十萬年前開始，延續到距今萬年左右止。中國舊石器時代早期文化分布已很普遍。距今一百年前的舊石器文化有藍田人文化，以及東谷坨文化。

　　當母系氏族社會向父系氏族社會過渡的新石器時代來臨時，隨著人類文明的不斷進步，生產工具的不斷改進，人類已經進入了人工半穴居的居住階段。黃土高原上窯洞不但開始出現，而且還發育得相當成熟，「呂」字形窯洞居室開始出現。

　　黃土高原是第四紀以來由深厚黃土沉積物形成發育具有特殊地貌類型的自然區域，是世界最大的黃土沉積區。位於中國中部偏北。包括太行山以西、青海省日月山以東，秦嶺以北、長城以南廣大地區。高原上覆蓋深厚的黃土層，黃土厚度在五十至八十公尺之間，最厚達一百五十至一百八十公尺。

　　■軒轅黃帝（公元前二七一七年至前二五九九年），《史記》中的五帝之首，遠古時期中國神話人物，被視為華夏始祖之一和人文初祖，少典之子，本姓公孫，生於軒轅之丘，故號軒轅氏。他以統一中華民族的偉績載入史冊。相傳黃帝有二十五個兒子，之後的夏朝、商朝和周朝的最高統治者基本上都是黃帝的後代。

■窯洞近景圖

　　此時正是以陝北軒轅黃帝陵為標誌的傳說中的炎黃時代。先民們就這樣經歷了從原始穴居到人工穴居、半穴居，最後醞釀成了土窯洞的出現。

　　炎黃分別指中國原始社會中兩位不同部落的首領，炎帝和黃帝。在當時中原地區的民族和部落中，黃帝族的力量較強，文化也較高，因而黃帝族就成為中原文化的代表。炎黃二帝就成為漢族的始祖。也被人們稱為中華民族的始祖。因而，人們往往稱中華民族是「炎黃子孫」或黃帝子孫。

　　陝北窯洞是人類最原始、最古老的民居之一。陝北高原有厚厚的黃土覆蓋層，這裡的土質黏性大，板結牢固，不易鬆散，有很強的支撐力，挖出來的窯洞不容易垮塌，正是開掘洞窟的天然地形。這使得掏洞挖穴變得較為簡單容易。

　　窯洞是陝北建築的主體，是城鄉居民的主要宅所。秦漢以後，人們經過不斷的摸索和改進，半地穴式窯洞逐漸發展成為全地穴式窯洞，也就是後來的土窯洞。

　　至明朝中期，人們開始用石塊砌成窯面牆。二十世紀初，當地的人們仿照土窯的模式建起了石砌窯洞。從力學的角度看，用石頭和磚塊架設的窯洞更堅固。

　　據研究，石窯出現不會晚於先秦時代。子洲、綏德、米脂、延安的許多窯洞建築令人叫絕。

　　幾千年來，陝北窯洞這種獨特的民居，其建築形式並沒有發生很大的改變。其建築理念是一脈相承的，但是隨著歲月的推進，其建築形式也相應發生了一些改變。

　　陝北窯洞大致有四種類型，即土窯、接口窯、石窯、磚窯。土坯窯是土窯的衍化，薄殼窯是磚窯的派生，磚石窯是兩種建材的混合使用。

　　陝北窯洞有靠山土窯、石料接口土窯、平地石砌窯多種，一般城市裡以石、磚窯居多，而農村則多是土窯或石料接口土窯。

　　土窯是陝北窯洞的原始形態，保留古代穴居的習俗。挖土窯必須選擇在向陽山崖上土質堅硬，土脈平行的原生膠土崖上挖掘，避免在直立、傾斜土脈和綿黃土地段開挖。因為，土硬則實，土軟則虛，虛則易塌陷。

■石窯正門

　　通常，先剖開崖面，然後開一個豎的長方形口子，挖進去一兩公尺以後，便朝四面擴展，修成一個雞蛋形的洞，再用寬钁刨光窯面，抹上黏泥，有時為固頂，窯頂間隔用柳椽支撐作箍。

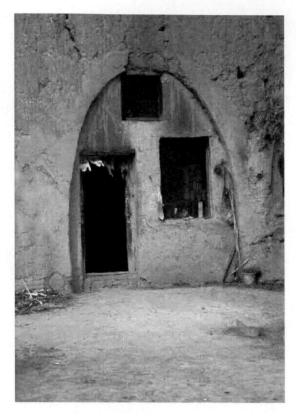

■土窯正門

　　土窯洞一般深七八公尺，寬三公尺，高三公尺，最深者可達二十公尺。窗戶有兩種：一種是小方窗，僅一平方公尺左右，光線甚暗；另一種是半圓木窗，約有三四平方公尺，不僅光線較好，透氣性也大大提高了。

　　半圓形木窗的格局令人視覺舒展大方，專家指出，這也是《易經》中「天圓地方」理念的體現。

　　土窯充分體現陝北窯洞冬暖夏涼和省錢省料修造容易的優點。過去，對於貧苦的陝北人民來說，能挖一孔土窯是天大的福分。土窯也有光線昏暗、採光不利、空氣流通差，窯內牆壁難以粉刷，窯面子容易風化雨蝕，山崩土陷易坍塌的缺點。

　　接口窯是在原土窯開擴窯口，按窯拱大小加砌兩三公尺深，石頭或磚作為窯面，新做圓窗木門。為加固內頂，用柳椽箍頂。然後用麥魚細泥抹壁，土拱與石拱接口處抹平隱藏使其新舊兩個部分渾然一體。

　　接口窯是過去土窯基礎上的進步，其門窗變大以後，採光面積增大了不少，光線也強了，洞裡既明亮又保溫，窯面也堅固美觀。

　　磚窯就是用磚和灰漿砌的拱式窯洞，結構及優點與石窯大同小異。石窯就是用石塊，灰沙壘砌的拱形窯洞。窯面石料按尺寸鑿方鑿弧，砌面講究縫隙橫平豎直，窯面整體平整，拱圈圓緩。窯頂前加穿廊抱廈，頂戴花牆，尤顯大方。

　　窯口安裝有大門亮窗，窗櫺的圖案有簡有繁，花樣多變，主要有「朝陽四射式」、「蛇盤九蛋式」、「勾連萬字式」、「十二蓮燈式」，可由技藝高超的木匠設計。

■磚窯正門

　　小窗加玻璃，也有整個門窗安裝裡外雙層玻璃，即可增加室內明亮度，又可加強保溫性，也很美觀。

　　陝北窯洞起源最早，歷史悠長，出現了許多設計合理、功能完備、美觀實用的典範之作，比如米脂窯洞古城和被譽為窯洞四合院的常氏莊園等。

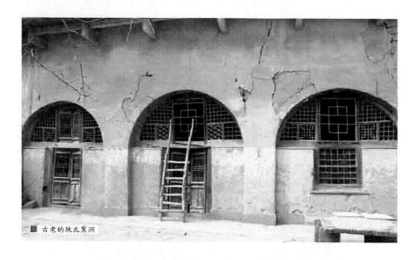

古老的陝北窯洞

　　米脂古城的窯洞開鑿歷史最早可追溯至元代，多數建於明、清兩朝。窯洞四合院的形式據稱由當地大戶人家首創，後來普通百姓爭相模仿，最終形成了當今世界絕無僅有的窯洞古城。

　　莊園分為上院、中院、下院和寨牆等幾個部分，每層院落均由數個窯洞構成。最為講究的當數主人居住的上院。一進院門，首先映入眼簾的是五間正窯，左右各三間廂窯肅立兩旁。

　　只有靠近正窯才會發現，原來在正窯兩側還各隱藏著兩間暗窯。這就是陝北最著名、最典型的「明五暗四六廂窯」式窯洞四合院。

　　「明五」，是指窯洞大院的正面之主體建築是高大考究華麗的五孔磚石窯洞；「暗四」，是指五孔窯洞的兩側分別對置有稍稍藏進去的體量比較小的兩孔窯洞；「六廂窯」，是指正面主體窯洞兩側「丁」字對稱建築的六孔窯洞。

　　莊園不但整體格局合理，而且各處細節安排妥當。高高門樓上精心雕琢著木刻「福壽圖」，影壁前後有寓意吉祥的「鶴立鹿臥畫」，院落中間巧妙利用水循環驅蟲、散熱的石床，充分展示了當時匠人的聰明才智和精湛技藝。

　　整個院落可以說是中國民間建築學、雕刻學、美學的一個展覽館。

　　姜氏莊園只不過是米脂窯洞古城眾多窯洞四合院的一個優秀代表，這樣的院落古城有數十個。

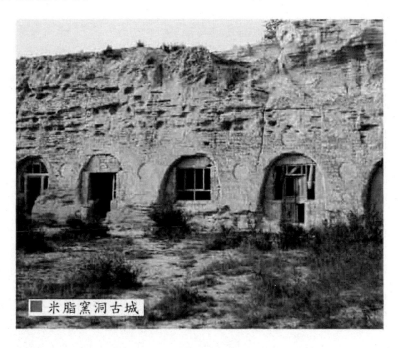

■米脂窯洞古城

　　窯洞古城這一獨特的中國生土建築模式，充分發揮了本地自然材料特性的窯洞古城，具有低成本、低能耗、低汙染的特點，具有很強的生態意義和「天人合一」的哲學思想。

【閱讀連結】

　　常氏莊園位於米脂縣城東北處高廟山柳樹溝北側，被譽為陝北「窯洞四合院」。

常氏莊園是公元一九○八年由常維興動工興建，常維興沒有建完就去世了，由他的長子常英經管並最後完成。其格局為上下兩套四合院，兩端為石拱門洞，沿坡由西而入。進入大門即底園，門兩邊有對稱廳房、耳房，院西門內為石院磨房，院東門內為馬廄廁所。由底園拾級而上經兩門直抵頂院，正面一線五孔石窯，高門亮窗，穿廊虎抱，正窯兩邊配雙窯小院，主院兩側六孔石窯相對，呈典型「明五暗四六廂窯」式。兩門內彩繪裝飾古樸典雅，門前兩側影壁水磨磚雕松鶴竹鹿，祥雲薈萃。

常家莊園結構嚴謹，寬敞明亮，「三雕」藝術十分精細。整個莊園富麗堂皇，出入方便，居住得宜。

▌土窯的建造方法

窯洞式民居是一種很古老的居住方式，因為它有施工簡便，造價低廉，冬暖夏涼，不破壞生態，不占用良田等優點，從一出現便備受青睞。

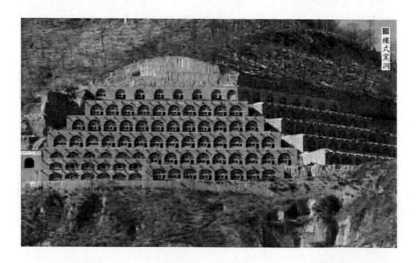

在長期的生產實踐中，人們進行了大量的探索，因地制宜地摸索出了三種窯洞建築形式：靠崖式、下沉式和獨立式。

靠崖式窯洞顧名思義，就是背靠土崖或石崖，但以背靠土崖為多。主要有兩種：一種是靠山式，一種是沿溝式。

靠山式窯洞多出現在山坡和土原的邊緣地區。因此，就必然形成這樣的自然環境：背靠山崖或原面，前臨開闊的溝川和流水。而這樣的自然環境又必然形成後土前水，後高前低，後實前虛的天然形態。

一家一戶的窯洞組成院落，院落又組成村落。如此，窯洞——院落——村落構成了一個整體。

沿溝式窯洞是沿沖溝兩岸崖壁基岩上部修造的窯洞，原面地區的「窯窠」也是這種背靠原面而面臨沖溝或河溝挖掘的土窯。

基岩是一種不可破壞、不可開採的石塊，主要用於在底部構造不可穿越的地層。風化作用發生以後，原來高溫高壓下形成的礦物被破壞，形成一些在常溫常壓下較穩定的新礦物，構成陸殼表層風化層，風化層之下的完整的岩石稱為基岩，露出地表的基岩稱為露頭。

這種窯洞靠近田地，利於耕作，窯腦不但可作為上一層窯洞庭院，而且往往是麥場和大路。當然，可以是土窯，也有磚砌的接口土窯和石砌接口土窯，也有背靠後崖拍券箍成磚石拱窯者。

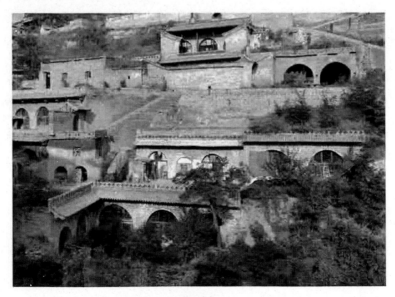

■窯洞

靠崖式磚石拱窯還有一個省料的地方，就是窯掌靠崖，可以不必砌掌，但也可以順崖鑲掌。反之，靠崖式土窯雖係土拱，為了防滲，卻也可以掛上石掌、磚掌。

靠崖式土窯的一個重要類型是接口土窯，即土窯面以出面石頭或磚砌就，從外表看，和磚石拱窯一樣，一為土窯固定、結實；二為裝飾，令其美觀。

下沉式窯洞就是地下窯洞，主要分布在黃土塬區，也就是沒有山坡、溝壁可利用的地區。

這種窯洞的建造方法是：先就地挖下一個方形地坑，然後再向四壁窯洞，形成一個四合院。人在平地，只能看見地院樹梢，不見房屋。在平地向下挖，挖成一個凹的大院子，再向這個院子四周挖窯洞，這叫下沉式窯洞。

這種窯洞從遠處看不到，就像是平地一樣，只有走近才能看到地上一個個的凹坑，向坑裡一看，下面是一戶戶的人家。

正如一首打油詩寫的：

進村不見村，樹冠露三分，麥堆星羅布，戶戶窯洞沉。

　　獨立式窯洞顧名思義，與靠崖式窯洞的最大不同是，沒有「靠山」，不能直接利用天生的黃土作為窯掌，而是四面臨空的窯洞，又叫「四明頭窯」。

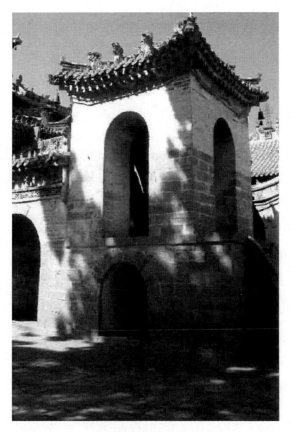

■獨立式窯洞

　　風水先生指專為人看住宅基地和墳地等地理形勢的人。在中國民間，將風水術多稱為「風水」，而把做此職業者稱為「風水先生」，由於風水先生要利用陰陽學說來解釋，並且人們認為他們是與陰陽界打交道的人，所以又稱這種人為「陰陽先生」。

　　其所以俗稱「四明頭窯」，就是指前、後、左、右四頭都不利用自然土體而亮在明處，四面都得人工砌造。由此可以看出，獨立式窯洞實際上是一種掩土建築。石拱窯、磚拱窯、泥墼拱窯和柳笆庵是獨立式窯洞的主要形式。

修窯是一家中的大事，修窯前必請風水先生看地勢、定方向、擇吉日。修窯有挖地基、做窯腿、拱旋、過窯頂、合龍口、做花欄、倒旋土、墊塬畔、安門窗、盤炕、砌鍋灶等工序。

修建時鄰居和親戚朋友互相幫工，修成後有合龍口的習俗，居住前有安土神的習俗，住新窯喬遷時有暖窯的習俗。

看風水，擇地形還有不少講究。窯洞的地形也基本是背風向陽，山近水依，出入方便，環境優雅的平展地方。

另外，還特別講究「風水」，然而有好多地方出現了「風水石」、「風水樹」，所以人們在造好的地址上，首先要請陰陽先生透過用擺羅盤的方式來取方定位。

合龍口是陝西的風俗，即當窯洞即將修成時要舉行的慶典。匠人在最中間的窯洞拱旋中央留下一塊石頭或一塊轉，然後站在窯背上，將主人準備好的小饃饃和零錢，向院子中的人們撒去。搶到的就意味著福氣大。在嬉笑聲中，匠人將留下的那塊石頭或磚塊砌上，合龍口就算完了。

按照風水理論，一塊吉地大體上要具備這樣一些特徵：背山面水、負陰抱陽、前有明堂、後有祖山，最好再有「朝山」、「龜山」、「蛇山」。這種理想山勢，在平原並不易找到，而在黃土高原的丘陵溝壑區很容易找到這樣的「風水寶地」。

一般窯洞的座字是八卦中的乾、艮、巽、坤四字，一般不能占子、午、卯、酉四字，即正東、正南、正西、正北四個方向。因此方向位置「太硬」，只有廟宇、衙署才能在此修造，一般人家在此居住「服不住」因福薄運淺，強占會多災多難，其他方位均可。

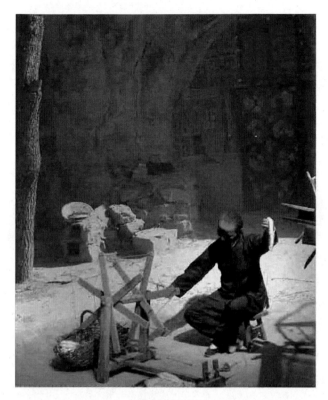

■窯洞生活

　　但還講究面向要寬敞平展，背山要雄厚博大，左右要環山圍堵，以此為能藏福聚財，爭運固氣，家丁興旺。

　　另外還要辟離廟宇、墳窯洞的方位確定之後，就開始挖地基。挖地基前先確定窯洞類型。如果門前有溝窪，可用架子車把土邊挖邊推進溝裡，這樣扔土方便，就比較省力。

　　墓、尖山、窄、彎、險崖深溝、左堵右塞、背山淺薄等，認為在此修造居住會後代不旺，財破福淺。有的住宅建成以後，在大門外安一塊「泰山石」的小石碑，俗稱「鎮宅石」意即避邪。

　　地基的大致形狀挖成以後，就要把表面修理平整，當地人叫做「刮崖面子」。刮者的眼力、技藝、手勁和力氣好的話就能在黃土上刮出美妙的圖案。修崖面，崖面挖掘應略有坡度，並刮出波浪形圖案。

　　地基是指建築物下面支承基礎的土體或岩體。作為建築地基的土層分為岩石、碎石土、沙土、粉土、黏性土和人工填土。地基有天然地基和人工地基兩類。天然地基是不需要人加固的天然土層。人工地基需要人加固處理，常見有石屑墊層、沙墊層、混合灰土回填再夯實等。

　　地基挖成，崖面子刮好後，就開始打窯。打窯就是把窯洞的形狀挖出，把土運走。打窯洞不能操之過急，急了土中水分大，容易坍塌。

　　窯洞打好後，接著就是鏃窯，或叫「剔窯」、「銑窯」。把打好的窯洞進行細加工，使其形狀規整，窯壁光潔。從窯頂開始剔出拱形，把窯幫刮光，刮平整，這樣打窯就算完成了。

■窯洞裝飾

　　等窯洞晾乾之後，接著用黃土和鍘碎的麥草和泥，用來泥窯。泥窯的泥用乾土和才有筋，泥成的平面光滑平順。濕土和的泥性黏不好用。泥窯至少泥兩層，粗泥一層，細泥一層，也有泥層的。日後住久了，窯壁燻黑，可以再泥。

當窯洞拱形門正中最後一塊磚放上去就要全部完工了。也叫合龍口。完工時要舉行很隆重的慶賀儀式，主人要在窯裡外貼紅色的剪紙，門口貼對聯，還要放鞭炮。村中親朋好友將前來賀喜，主人則請他們喝酒吃肉，自有一番熱鬧。

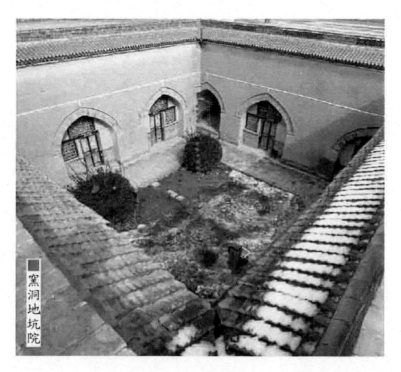

窯洞地坑院

合龍口一般在中窯舉行，即在套頂時在中窯窯頂留下一塊石頭的缺口，謂龍口。

要在合龍口石頭旁掛一雙紅筷子，一管毛筆，一錠墨，一本皇曆，還有主人準備一個裝有小麥、穀子、高粱、玉米和糜子的紅布袋，以及五色布條、五彩絲線，這一切都有講究，也就是祈求文星高照、家庭和睦、六畜興旺、五穀豐登、豐衣足食等。

中窯兩邊貼紅對聯，多寫「合龍又遇黃道日，修建正逢紫微星」，「風抬頭三星在戶，龍合口五福臨門」等。

　　在此之前，主人還要跪在中窯口前進行「祭土」，也有叫「謝土」的，即主人端著放有香、黃裱、酒壺、酒盅、米糕奠酒、獻食叩頭。待時辰一到，匠人把準備好的物事放入合龍石下抹上砌好。

　　此時，鳴放鞭炮，也有吹奏嗩吶助興，匠人站在中窯頂上一邊撒五穀雜糧、硬幣、針包、糖、花生、很小很小如扣子大小的饃饃等，一邊口中唱著合龍口的歌詞，窯下的人群爭著去撿拾，當地人稱這為「撒福祿」。

　　據說搶到硬幣的人將交上好運招財進寶，而撿到針包的人日後一定會成為繡花能手。

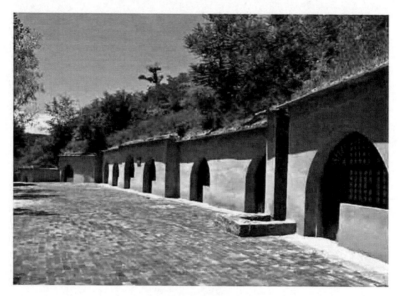

■窯洞前的道路

　　儀式結束後主人宴請工匠和幫忙的親戚朋友，酬謝他們的辛勞和慶賀窯洞主體的竣工。飯罷主人給匠工一塊被面，其他小工親朋一件汗衫、線衣等紀念品。來客或送賀幛，或念祝詞，或送喜錢。

　　合過龍口，才做窯頭，也就是在窯洞頂部安挑椿、壓水檐石板、墊腦畔、倒窯石旋土、裱窯掌、盤炕、做鍋台、墊腳地、粉刷、安門窗。

窯泥完之後，再用土墜子扎山牆、安門窗，一般是門上高處安高窗，和門並列安低窗，一門二窗。安門窗講究「腰三漫四」，一般講究當天做好的門窗當天安裝，而做好的門窗當日不安裝，如果再安則要另擇黃道吉日。

門窗安好後，主人貼紅對聯鳴炮祝賀。入住前，也有獻土的風俗，在窯前焚香燃紙，叩頭致誠。意為祈求窯洞平安、人畜太平。

獻土，民俗稱之為「安土神」。而土神，在民間又稱之為「家神」，它的主要「任務」是保佑這家人的平安，若這家人萬一有什麼災禍，就要靠土神來「搭救」，所以人們對新修的住宅，或是住了多年的舊居都要舉行安土神儀式。

接下來是盤炕和盤灶頭。在進門一側與山牆緊靠盤炕，如果是廚窯，灶頭與炕相連相通，中間以木攔坎隔斷，可利用做飯的餘熱燒炕，也可使炊煙透過炕排出煙囱。

門內靠窗盤炕，門外靠牆立煙囱，炕靠窗是為了出煙快，有利於窯洞環境，對身體好，婦女在熱炕上做針線活光線也好。

門楣就是正門上方門框上部的橫梁，一般都是用粗重的實木製成。古代按照建制，只有朝廷官吏所居府邸才能在正門之上標示門楣，一般平民百姓是不准有門楣的，哪怕你是大戶人家，富甲一方，沒有官面上的身分，也一樣不能在宅門上標示門楣。

新建窯洞內的炕、灶都修好後，在牆壁上還開挖一些方形的可以擺放物品的凹洞。在窯洞外用磚砌窗台和門。

下面一道工序就是裝修了。傳統的裝修較為簡單、樸素，門窗普遍以黑色為主，桐油漆之。崇尚文化者，門楣上多書有「耕讀傳家」、「耕讀第」字樣，門外掛白布門簾。白麻紙糊窗，炕上鋪葦席，用炕圍紙糊上炕圍。

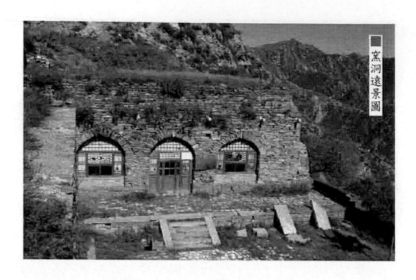

經過這幾步的挖掘修整，窯洞基本挖成。窯洞拱頂式的構築，符合力學原理，頂部壓力一分為二，分至兩側，重心穩定，分力平衡，具有極強的穩固性。為了住著放心，也往往在窯洞裡使上木擔子撐架窯頂。經過幾輩人，風雨過來，幾易其主，修修補補，仍可以居住。

【閱讀連結】

石窯的修建與土窯不同。石窯洞的修建通常以三孔窯洞或五孔窯洞為一組修建的較多，四孔、六孔較少，意在迴避四六不成材的俗語。窯洞一般深八公尺至十二公尺，寬高為三公尺左右。

選定窯址後，一般先劈山削坡，開出一片平地，作為工地和未來的庭院。隨後依著山壁挖出深一點五公尺的巷道做地基，俗成窯腿子，如果是三孔窯就要挖四條窯腿子。一般中腿窄，邊腿寬。然後用石頭把地基砌起一點五公尺高的石頭牆，也叫起腿子。

接著便用木椽架設成半圓形的拱形架子作為窯坯子，在架子上放上麥稈、玉米稈等覆蓋物，再抹上泥巴緊固，這道工序稱為支穴。

另一種則是在依靠山坡底，生挖出窯洞形狀的土坯子，然後在土坯子上插石修建，這種工序稱為「飽穴」。

等到合龍口後，再慢慢挖出土坯子，稱倒窯石旋，土挖盡新窯即成。接著在架設好的坯子上插石頭電影，即坂幫。最後搬掉木橡架子，石窯的雛形便顯現。

▌窯洞的建築裝飾

窯洞以實用為主，建築的布局、空間構成、尺度、防護性能、裝修構造等都是從實用出發的。但隨著實踐的深化，人們逐步按照樸素的美學理念對其進行修飾，做到了實用性和藝術性的完美結合。

窯洞的裝飾以農耕文化的古拙、淳樸為顯著特點。

農耕文化是指由農民在長期農業生產中形成的一種風俗文化，以為農業服務和農民自身娛樂為中心。農耕文化集合了儒家文化，及各類宗教文化為一體，形成了自己獨特的文化內容和特徵，但主體包括語言、戲劇、民歌、風俗及各類祭祀活動等，是中國存在最為廣泛的文化類型。

窯面的裝飾，以拱頭線分隔為兩部分。拱頭線多做簡單處理。石頭做成的拱頭線以雕刻細紋顯得穩固、大方；下沉式土窯拱頭線多以草泥抹面，做成單邊或雙邊，有的做成狗牙狀，配在圭角形或雞心形的券口上，顯得簡樸別緻。

窯面多種多樣，能工巧匠多在窗櫺上下工夫，以如意、萬字、工字、水紋為基本紋樣，追求吉利，做出許多花樣，一為透光需要；二為美化。拱頭線以上的窯檐多以石料或木料做出石板挑檐、木瓦挑檐、帶柱廊檐等多種窯檐式樣。

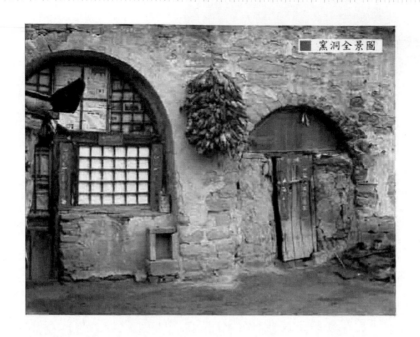

窯洞全景圖

　　窯洞的細部裝飾，從立面至平面，從大門至室內，實際上是一種匠工藝術。石作、磚作、木作、紙作是主要的幾個方面。

　　石作和磚作從石獅、抱鼓石、石礎、影壁，直至立面的拱頭線、挑檐、女兒牆等，多精雕細刻成以福、祿、壽為題材的吉祥圖案。木作則集中於門樓舉架雕刻、窗櫺紋樣等方面。

　　抱鼓石又稱門枕石，是緊挨牆體，立於大門兩立框之下的石墩。屬建築構件，在結構上起加固門框的作用。露在門外面的基石部分或加工為方體的雕飾石，或者雕成圓鼓形的抱鼓石。

　　這裡所說的紙作是以窗花、窯頂花、炕圍畫、吊簾、門神等可臨時更換的裝飾。每遇春節，紅色的對聯、窗花等點綴在青灰色的背景間，另是一番景緻。

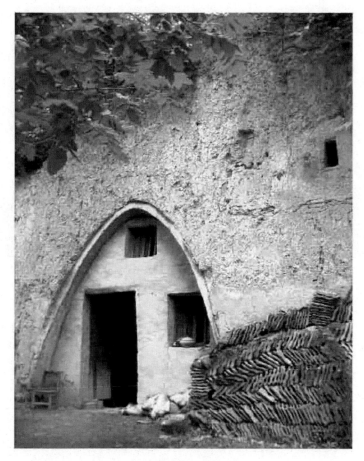

■青灰色牆面

　　窯洞民居的色調也是構成窯洞與大自然和諧美的重要一端。黃色和青灰色是窯洞的兩種主色調。黃土本來是窯洞建築的基本材料，長期以來，中華民族形成了黃土造人的黃土崇拜觀念。所以黃色是窯洞建築的主色調之一。

　　一般來說，窯洞院落，包括院牆，窯洞幫牆、背牆、窯背腦在內，不論是土窯，還是泥窯或者磚拱窯，都完全由黃土「包裝」而成。其原因，當然首先是有就地取材之利，但同時也包含著黃色為吉色的觀念。這是一種類型。

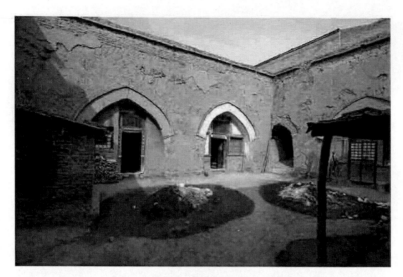

■陝北窯洞院落

　　由於經煉製的磚瓦和作為黃土高原有機組成部分的基岩為料的石塊也是青灰色，所以聚落的主色調是青灰色也就非常自然了。

　　青灰色給人以堅固、沉穩、大氣的視覺感受，在黃土和綠色植被的襯托下，顯得協調統一。

　　窯洞民居大多獨門獨院，建築裝飾處理都集中在人們的視覺焦點上，其形式大多表現為木雕、磚雕、石雕、門窗、彩繪紋樣、剪紙、炕圍畫等。

　　窯洞雖以土方建築為主，但也有許多窯洞與木構結合和純木結構建築，其木雕裝飾主要體現在梁枋、雀替、梁托、柁墩、斗拱、垂柱、花板、欄杆、門簪、垂花等部位。這些木構件在造成其本身的結構功能外，其木雕飾又豐富了建築形象，增加了建築藝術的表現力，從而使技術與審美達到和諧統一。

　　窯洞木雕因其構件部位不同而採用相應的工藝表現與技法，採用各種變化豐富和精巧的圖案，表現出雕飾的明快和木質的柔美風格。

　　窯洞的木雕圖案主要以植物、動物、祥雲、文字、琴、書等為內容，表現了人們對美好生活的嚮往和追求。如「獅子滾繡球」，象徵人世的權勢、

富貴，也有鎮宅驅邪之意，有喜慶、吉祥意念；「鳳凰戲牡丹」象徵榮華富貴；「草龍」象徵了神聖、力量、吉祥與歡騰之意。

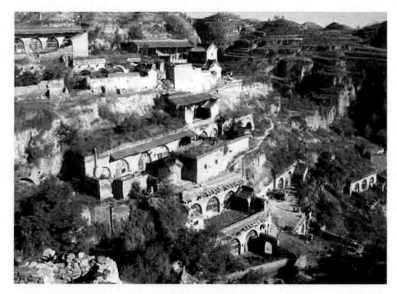

■民居窯洞

牡丹、蓮花、蔓草、雲紋，幾何圖案等紋飾常常是窯洞屋脊磚雕的主題形象。

脊端是以磚、瓦封口，為了避免長長的屋脊線帶來的單調感，屋脊自然而然地就成為了戶主、匠人們樂此不疲的裝飾地。於是就有了「五脊六獸排三瓦，倒插飛檐張口獸」的說法，對脊飾裝飾的繁簡精細程度也能夠反映出戶主的社會地位和經濟實力。

脊是民居屋頂上兩個坡面頂相交而產生的高端的結合部和分水線，具有穩定房屋結構、防止雨水滲透的功能，除此之外，它還有協調房屋體量，增強建築高大、端莊的視覺審美功能等作用。

磚雕是模仿石雕而出現的一種雕飾類別，比石材質地軟且相對較輕，易加工成型，而且比較經濟，所以在民居建築裝飾中被廣泛採用。窯洞主要用它做脊飾、吻獸、瓦當、墀頭、影壁、神龕等建築部位。

　　吻獸，又稱脊吻，是安放在正脊兩端的獸形裝飾物。中國傳統古建築在等制規模上有九樣八種規格，在等級較高的建築中，這種裝飾物稱為正吻，是張口向內的龍形。在較低等級的建築中，才稱為獸吻或吻獸，獸頭向外。獸吻，本是建築結構的一個部分，有防火之用。在古建築上，一旦做上獸吻，就表示著整座建築從底到頂全部完成。據當地居民介紹，獸吻還有顯示官位身分的裝飾作用，即做官的人家，官位達五品以上，脊獸張口，五品以下者，則為閉口獸。

■正脊兩端的吻獸

　　瓦當指的是屋面筒瓦最下端的一個防水、護檐構件，同時它還兼具裝飾作用。有的也用在牆體檐口上。窯洞民居中的瓦當形式單一，其雕飾圖案以虎頭、獅頭飾樣為主，少數刻有花飾圖案。滴水安放在屋面青瓦最下端出檐處的一種排水構件。形似為下垂的如意形舌頭，上面雕飾花紋圖案。

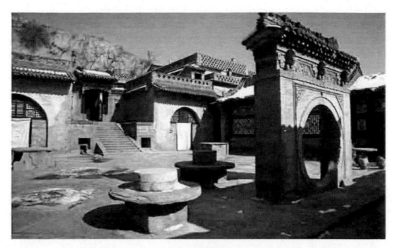

■陝北窯洞

　　墀頭是古代建築中，硬山式建築的一個組件。其位置在山牆與房檐瓦交接的地方，用以支撐前後出檐。墀頭通常做法從上到下依次為戧檐板、二層盤頭、頭層盤頭、梟磚、爐口、混磚、荷葉墩。墀頭一般在北京四合院比較常見。

墀頭用磚砌成，根據陝北民居中墀頭的形式，可分為戧檐、盤頭、上身、下鹼四個部分。戧檐，微向前傾斜，挑磚迭出，表面上貼一塊方磚，是墀頭的重點裝飾部位，上面雕飾的都是有帶有象徵意義的圖案。

墀頭局部的長短尺度因各家各戶而有差異，有實力的人家還在盤頭下部繼續做雕飾，而且還相當講究精細，宛如建造的小房子一般。細看飾有滴水瓦當，四角上翹，疊層刻有連花瓣、蔓草文的圖案，中部主體三面雕刻，裝飾圖案內容多是寓意福祿禎祥、子孫興旺、富貴不斷的美好願望。

窯洞影壁的造型可分為三部分，即壁頂、壁身、壁座，這裡主要講其磚雕裝飾。壁頂的作用和房頂一樣，一是作為牆體上面的結束；二是伸出檐口以保護壁身。

雖然壁頂面積不大，但上面依然鋪筒瓦，中央有屋脊，正脊兩端有脊獸，檐口以下有椽子和斗栱，具有與屋頂一樣結構及其裝飾。壁身是影壁的主體部分，占整座影壁的絕大部分，是裝飾的重點部位。

從整體裝飾的內容來看，窯洞院落的影壁，主要有植物花卉、祥雲、五富捧壽、各種獸體、幾何紋樣、象鼻磚雕斗栱等，題材廣泛，內容豐富。所用的題材多和建築的背景內容有關。

不管什麼樣的紋飾組合，大多是寄託戶主美好的願望，或是敘述故事、或取吉祥寓意。壁座是整座影壁的基座部分，考究者用須彌座的形式。

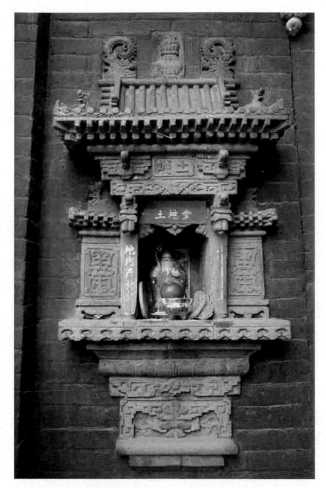

■神龕裡供奉的土地爺

　　在窯洞，幾乎家家都供奉有神龕，一般供奉在院落大門過道的側牆上、影壁壁身的正中心或窯臉兩窯口之間。神龕尺度不大，但造型大多比較講究，雕工裝飾精細，宛如一個縮小比例的建築模型。

　　神龕裡面供奉的是土地爺，在陝北，面朝黃土背朝天，祖祖輩輩依靠土地為生，糧食就是老百姓的命根子，再多的神靈庇護都不如土地神的現管來的實際，所以各家各戶都熱誠供奉土地神，祈望來年好收成。

　　土地神又稱土地公或土地爺，在道教神系中地位較低，專業名稱為「福德正神」。但在民間信仰極為普遍，是民間信仰中的地方保護神，流行於全國各地，舊時凡有人群居住的地方就有祀奉土地神的現象存在。

　　因陝北黃土高原的特殊地質條件，而盛產綠砂岩和灰砂岩，其質地比花崗岩要軟，質地細膩，較容易雕刻，所以古城的石刻均採用砂岩，很少出現青石和花崗岩，砂岩石雕在漢代已經被運用。

　　主要用於墓室的墓門和墓壁上，內容廣泛，反映了當時的社會生活、迎賓拜謁、祈求吉祥、狩獵農牧、樂舞百戲、神仙鬼怪、珍禽靈獸等。

　　石鼓也叫「陳倉石碣」、「岐陽石鼓」，是十座刻有文字的石墩，刻於先秦時期，公元六二七年發現於今陝西省寶雞市的荒野，現保存在北京故宮博物院石鼓館。由於鼓身上刻鑿的文字珍貴，是中國現存最早的石刻文字，歷代都極受重視。

　　其雕飾或樸素，或繁雜，講究一點的大戶人家，抱鼓石雕飾的都相當精巧，鼓上雕刻兩只立獅，鼓側飾有「獸面啣環」，鼓面雕刻最為豐富，常見的主題有：二龍戲珠、二獅滾繡球、麒麟、蝙蝠、老翁等。

　　須彌座，是石鼓的底座。須彌座基本採用淺浮雕的方法，在它的各個部分都附有不同的石雕裝飾，內容各家略有不同，少數人家在須彌座的束腰部分雕有角獸或花柱，獅子、猴子是角獸的主題形象。

■窯洞生活場景

■窯洞的窗櫺

　　窯洞多以木柱為豎向的支撐結構，為了防止柱腳濕腐蛀蝕，下端常設石質基礎。雖然在尺度、體量上有高矮大小之分，石質有花崗岩、砂岩或石灰岩之別，但形狀都與其上部的柱形協調一致。

　　鋪首門扉上的環形飾物，以金做的，稱金鋪；以銀做的稱銀鋪；以銅做的稱銅鋪。漢代寺廟多裝飾鋪首，以作驅妖避邪。後人民間門扉上應用亦很

廣，為表示避禍求福，祈求神靈像獸類敢於搏鬥那樣勇敢地保護自己家庭的人財安全。

柱礎石的雕飾面是連續的，或是圓形，或是方形，或是六面體，表面都雕刻有花飾。簡單的柱礎石只做成基石，講究一點的大戶人家做成須彌座與裙袱與鼓的形制。裙袱的處理方式和抱鼓石的手法一致，裙面刻有夔龍，周邊飾有「富貴不斷頭」的紋樣。

在門匾上題刻，是中國傳統建築的一個重要特點，用文字藝術表現建築。在門楣上用什麼書體、雕刻什麼內容，頗為講究。

一般窯洞門匾題刻名目內容非常豐富：或顯要門第，如「武魁」、「進士」、「大夫第」、「功同良相」、「騎尉第」等；或取意吉祥或為展示追求，如「福祿壽」、「德壽軒」、「樹德務滋」、「清雅賢居」、「安樂居」等。

窯洞鋪首，被安置在門扇中央，適宜人手操作的高度上，是供來人扣門，主人鎖門的實用性裝飾構件。民居中常用鐵製或銅製。

鋪首的製作形式除了常用的「獸面啣環」外，還做成「五福捧壽」、「日月同輝」、「如意紋」等花飾紋樣的圖案。

窯洞門窗形式是拱形門連窗的形式，其做工精細、樸素大方，兩側做固定式門扇或做窗扇。門窗的木格圖案的繁簡程度與窯的主次劃分有關係，正窯的門窗格飾是最複雜的，也是最講究的，其他窯面的門窗格飾相對簡單。

窯洞獨特的拱券形式造就了窗櫺形式的多樣化，由於它處於窯臉的最體面的位置，故又極重視其美化作用。門窗櫺主要由木結構組成，陝北和晉西北窯洞的滿拱大窗最講究裝飾。門窗櫺紋樣中的各種圖形，縱橫交錯，千變萬化，有正方格的、斜方格的，有燈籠形的，花樣繁多。主要形式有正方格、「工」字格、「萬」字格。

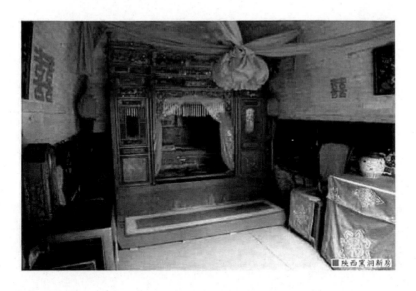

■陝西窯洞新房

　　中國的窯居村落有豐富的民俗文化，其中剪紙藝術是家家戶戶喜歡和最為普及的民間藝術。

　　窯洞的拱形屋頂上一個圓形的由一些花圍著的大喜字剪紙，那是窯頂花。剪紙的種類有窗花、炕壁花、窯頂花、神龕剪紙、婚喪剪紙等花樣，在不同時間和場合貼不同的剪紙。

　　窯洞的窗戶是窯洞內光線的主要來源，窗花貼在窗外，從外看顏色鮮豔，內觀則明快舒坦，從而產生一種獨特的光、色、調相融合的形式美。尤其是喜慶婚娶的人家，窗花特別豐富、精彩。

　　炕周圍的三面牆上約一公尺寬的地方，貼著一些繪有圖案的紙和由各種煙盒紙拼貼的畫，他們稱之為炕圍子，十分好看。

　　炕圍子是一種實用性的裝飾，它們可以避免炕上的被縟與粗糙的牆壁直接接觸摩擦，還可以保持清潔。為了美化居室，不少人家在炕圍子上作畫。這就是在陝北具有悠久歷史的民間藝術——炕圍畫。也有剪紙能手，用剪紙來裝飾炕圍畫的。

【閱讀連結】

窯洞裡盤炕就是造炕、打炕的意思。炕按大小和方位，有占窯洞一角而較小的棋盤炕，也有從窯窗至窯掌的順山炕，但順山炕是為了多住人，常供旅店、學生宿舍、兵營用。如盤掌炕，則窯多寬，炕多寬。

但炕之長短卻有講究：「炕不離七（妻），門不離八。」也就是說炕長必為五點七尺，這講究是為求吉利，一則「七」諧音為「妻」，昭示一家人生活和睦；二則「七」為奇數，為增長的數，寓子孫滿炕，香火有人繼承，故以「七」為吉，有些地方在炕面上留個「炕縫」，亦出於石榴多子的文化寓意。

草原的白蓮花　蒙古包

　　蒙古包是蒙古族牧民居住的一種房子。建造和搬遷都很方便，適於牧業生產和游牧生活。

　　蒙古包充分反映了蒙古民族的審美文化。其色澤潔白，整個為圓錐形；陶腦與烏尼連接，呈日月射光狀。這是蒙古族尚圓、尚白、尚日月的表現，蘊含著蒙古民族對天地日月的認識和崇拜。

　　蒙古包是北方少數民族的歷史產物，它所具有的文物價值將會永載史冊。

▌山洞演變蒙古包

■虞舜（約公元前二二七七年至前二一七八年），也就是舜帝，三皇五帝之一，名重華，字都君，生於姚墟，故姚姓。舜，為部落聯盟首領，以受堯的「禪讓」而稱帝於天下，其國號為「有虞」，故號為「有虞氏帝舜」。帝舜、大舜、虞帝舜、舜帝都是舜帝的王號，所以，後世以舜簡稱。他不僅是中華道德的創始人之一，而且是華夏文明的重要奠基人。

根據《史記·匈奴列傳》記載：早在唐堯虞舜的時候，匈奴人的先祖就居住「北地」，穿皮革，披氈裘，住穹廬。穹廬也就是氈帳的意思。

匈奴是歷史悠久的北方民族，祖居在歐亞大陸的游牧民族。中國古籍中講述的匈奴是在漢朝時稱雄中原以北的一個強大的游牧民族。公元前二一五年被逐出黃河河套地區，歷經東漢時分裂，南匈奴進入中原，北匈奴從漠北西遷，中間經歷了約三百年的時間。《史記》、《漢書》等留下了匈奴情況的一些記載。

猿人住在天然山洞裡，至古人時代，他們就改造利用現成的山洞居住，直至今人時代，他們才會自己製造「洞室」。

他們首先在地面上挖一個地洞，然後沿洞壁用木頭、石頭之類的東西砌成井壁，當井壁砌到快齊至洞沿時，再在洞中栽一排木桿，與井壁平齊，上面在搭一些橫木用來封頂，這就成了洞室，當時人們稱之為「烏爾幹」。

在洞頂要留一個豁口，從豁口處斜插一根粗木，一直通到洞底，上面刻一些簡單的凹痕作為梯子，供人出入用。這個豁口同時兼有走煙出氣、採光通風等多種功能，這些豁口後來就發展成為蒙古包的門和天窗。

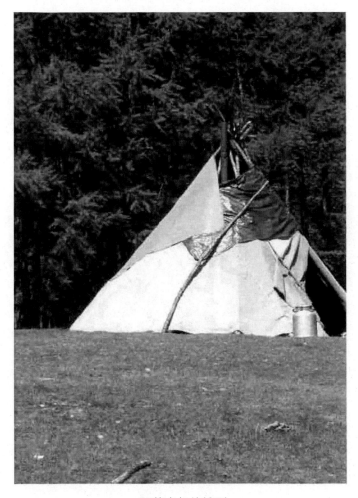

■蒙古包的雛形

　　隨著原始人類由採集向狩獵過渡，他們的活動範圍也隨之越來越大，同時也把一部分食草動物逐漸馴化成家畜，從此，畜牧業出現了。

　　畜牧業的出現，就要求有一種便於遷徙的居室，於是，窩棚之類的建築便應運而生了。在狩獵採集時代，人們住在窩棚裡，這種圓形拱頂的隱蔽窩以活樹為支柱，用樺樹皮覆蓋，製作簡單，便於遺棄。

　　緊接著，以打獵為主要生產方式的部落從森林逐步走向草原，向游牧生產方式過渡之時，他們必須經常根據季節變化和草場情況趕著畜群從一個草

場遷向另一個草場，再加上由於經常需要躲避敵人的襲擊和擄掠，需要一種既便於運載、又較為舒適的住宅。於是，就產生了被人們稱之為「安裝在車上的住宅」。

■勒勒車又名大轆轤車、羅羅車、牛牛車，「勒勒」原是牧民吆喝牲口的聲音。勒勒車常以草原上常見的樺木製作，雙輪輪高四公尺多。其特點是車輪大車身小，結構簡單，使用方便，適於草地、雪地、沼澤和沙漠地帶運行，載重數百公斤乃至一千公斤，用牛拉、馬拉、駱駝拉都行。

這種篷車就是蒙古包最早的形式，它在岩畫中被古人描摹得比較清晰。蒙古高原上曾經顯赫一時的民族，如匈奴、鐵勒、高車、回鶻等都曾使用過篷車。

鐵勒是中國北方古代民族名。中國古代西北方民族。又稱狄歷、丁零、敕勒、高車。隋代起作為除突厥以外的突厥系民族的通稱。語言、習俗均與突厥同。後契丹人統有大漠南北，鐵勒一族逐漸消失。

回鶻是中國古代西北的少數民族，原稱回紇，唐德宗時改稱回鶻。回紇部落聯盟以藥羅葛為首，駐牧在仙娥河和溫昆河流域。回紇人使用突厥盧尼文字，信仰原始宗教薩滿教。

薩滿教是一種多神崇拜的宗教，有天神崇拜、祖先崇拜、火神崇拜、日月星辰等自然物和自然現象的崇拜。它們的意義又折射在氈帳的形狀、結構、內部布局、裝飾等實物上，賦予氈帳的神聖品質和力量。

後來，游牧民族的建築取得了發展，出現了土耳其式蒙古包。這種蒙古包和後來哈薩克族使用的蒙古包基本相同，只是有些部件的尺寸及使用的覆蓋材料不同而已。

它不是車上固定的住宅，而是在地上架設，必要時可以拆卸下來，分解成若干個部分，馱在牲畜上或裝在車上搬遷的房子。最適合游牧生活方式的住宅形式蒙古包就此誕生了。

元代以後，蒙古民族廣為吸收新疆各民族文化，在建築文化上吸收漢式建築的營養，蒙古包的構造、結構又有了明顯改進。明清兩代又出現了漢式固定建築，與蒙古包並存，形成了兩種建築有機結合的建築特色。

蒙古包的最大優點是易拆易裝，便於搬遷。一頂蒙古包只需要兩峰駱駝或一輛勒勒車就可以運走，兩三個小時就能搭蓋起來。再就是可以就地取材，就地製造，民間手工藝人就能製作。

蒙古人用羊胃來形容自己的氈包，因為十三世紀的蒙古包其形如此。蒙古包頂上圓中有尖，中間寬大渾圓，使草原上的沙暴和風雪，受到蒙古包的緩衝以後，會在它後面適當的距離，形成一個新月形的緩坡堆積下來。

氈包是中國北方少數民族居住的篷帳。古代文獻中多稱穹廬、氈帳。蒙古族居住區稱蒙古包。一般為圓形，多用條木結成網壁與傘形頂，上蓋毛氈，用繩索勒住，頂中央有圓形天窗，易拆裝，便游牧。同時還指獸毛編織的或用毛氈縫製的包，外出時用來盛放衣物。

這是因為蒙古包沒有菱角，光滑溜圓，呈流線型形狀。包頂是拱形的，形成一個強固的整體。大風來了，承受巨大的反作用力。上面的沙子流走了，下面的沙子在後面堆積起來。搭蓋堅固的蒙古包，可以承受十級大風。

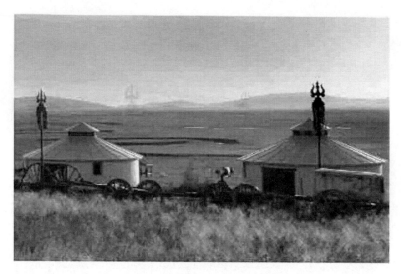

■草原上的蒙古包

　　蒙古包還有一功能，就是經得住草原上的大雨，這歸功於它的形態構造。雨季蒙古包的架木要相對搭得「陡」一些，再把頂氈蓋上，雨雪很難侵入。包頂又是圓的，雨水只能從頂氈上順著流走。

　　但是，雨天蒙古包的壓力會增加，而且蒙古包承受兩三千公斤的壓力，是很尋常的事。蒙古包能承受這麼大的壓力，是因為蒙古人很懂得力學知識，架木製造得十分科學，把壓力都分擔了。

　　蒙古地方自古奇寒，然而蒙古人世世代代居住蒙古包，沒聽說一個凍壞的。因為其一，包內有火撐生火，牛羊的糞就是最好的燃料；其二，冬天氈包外面加厚，裡面又綁氈子一層，隔風性能較好；其三，還可以在包內盤暖炕，加上皮褥皮被怎麼會冷呢？

　　蒙古包冬暖夏涼。因為它係球體，通體發白，有較好的反光作用。其背面還可以開風窗，還可把圍氈邊撩起來。

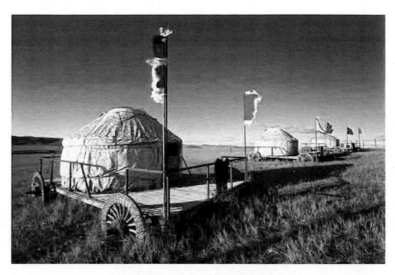

■載於車上可以移動的蒙古包

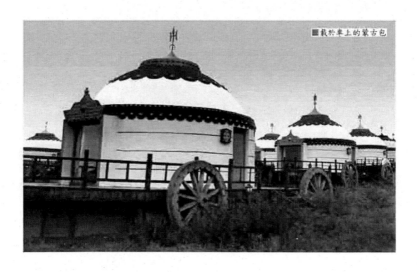

蒙古包是東南向而設的。這與古代北方草原民族的崇尚太陽，有朝日之俗有關。但這種東南向習慣不僅是一種信仰，更多的是為抵禦嚴寒和風雪，包含著草原人民適應自然環境的智慧和創造。

就是同一個類型的蒙古包也分大中小三個規格。如果是五個哈那的蒙古包，大型的就比小型的多十根椽子。在這些蒙古包中，牧民一般都喜歡住五六個哈那的蒙古包。

哈那是由數個同樣粗細、拋光後的木棍，用牛皮繩連接，構成可以伸縮的網狀支架。哈那的木頭是用紅柳製作的，輕而不折。哈那的彎度要特別注意掌握。一般都有專門的工具，頭要向裡彎，面要向外凸出，腿要向裡撇，上半部比下半部要挺拔正直一些。

【閱讀連結】

蒙古族的住房被稱為「蒙古包」是在中國滿族和蒙古族接觸頻繁以後。

滿語稱家為「博」，故滿族把蒙古人的房屋稱為「蒙古博」，「博」和「包」音相近，於是用漢字表達時，取其音和形，寫作「蒙古包」。

蒙古民族住房蒙古包就這樣開始一直延續下來了。

▌規範的架設方法

架設蒙古包有嚴格的次序，首先鋪好地盤，然後依次按照：豎立包門、支撐哈那、繫內圍帶、支撐木圓頂、安插椽子、鋪蓋內層氈、圍哈那氈、包頂襯氈、覆蓋包頂套氈、繫外圍腰帶、圍哈那底部圍氈，最後用繩索圍緊加固的順序進行。

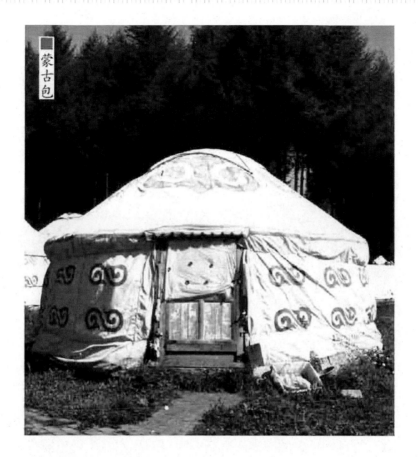

蒙古包

蒙古包呈圓形，有大有小，大的可納二十多人休息，小的也能容十多個人。

簡單來說，蒙古包的架設很簡單，一般是在水草適宜的地方，根據包的大小先畫一個圓圈，然後沿著畫好的圓圈將哈那架好，再架上頂部的烏尼，將哈那和烏尼按圓形銜接在一起綁架好，然後搭上毛氈，用毛繩繫牢，便大功告成。

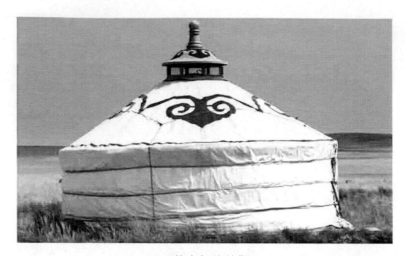

■蒙古包的外觀

　　蒙古包主要是由架木、苫氈、繩帶三大部分組成。製作原料非木，即毛，可謂是建築史上的一大奇觀，游牧民族的一大貢獻。

　　蒙古包的架木包括套瑙、烏尼、哈那和門檻。套瑙分連結式和插椽式兩種。要求木質要好，一般用檀木或榆木製作。

　　兩種套瑙的區別在於：連結式套瑙的橫木是分開的，插椽式套瑙不分。連結式套瑙有三個圈，外面的圈上有許多伸出的小木條，用來連接烏尼。

　　這種套瑙和烏尼是連在一起的。因為能一分為二，駱駝運起來十分方便。

　　蒙古包內的烏尼，就是通常所說的椽子，是蒙古包的肩，上聯套瑙，下接哈那。其長短大小粗細要整齊劃一，木質要求一樣，長短由套瑙來決定，其數量，也要隨套瑙改變。這樣蒙古包才能肩齊。

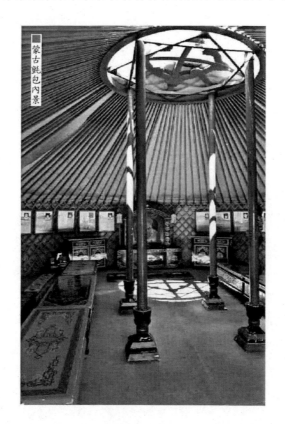

烏尼為細長的木棍，橢圓或圓形。上端要插入或連結套瑙，頭一定要光滑稍彎曲，否則造出的氈包容易偏斜傾倒。下端有繩扣，以便於哈那頭套在一起。

粗細以哈那決定，一般卡在哈那頭的丫形叉子中，上端平齊為準。烏尼一般由松木或紅柳木製作。

製作哈那的時候，是把長短粗細相同的柳棍，以等距離互相交叉排列起來，形成許多平行四邊形的小網眼，在交叉點用皮釘釘住。這樣蒙古包可大可小、可高可矮。

雨季要搭得高一些，哈那的網眼就窄，包的直徑就小。風季要搭得低一些，哈那的網眼就寬，包的直徑就大。蒙古人四季游牧，不用為選蒙古包的地基犯愁，由於哈那的這一特性，決定了它裝卸、運載、搭蓋都很方便。

哈那承套瑙、烏尼，定氈包大小，最少有四個，數量多少由套瑙大小決定。

哈那有神奇的特性：

其一，是它的伸縮性。高低大小可以相對調節，不像套瑙、烏尼那樣尺寸固定。一般習慣上說一個哈那有多少個頭、多少個皮釘，不說幾尺幾寸。

皮釘越多，哈那豎起來越高，往長拉的可能性越小；皮釘越少，哈那豎起來越低，往長拉的可能性越大。頭一般有十五六個不等。增加一個頭，網眼就要增加，同時哈那的寬度就要加大。這一特點，給擴大或縮小蒙古包提供了可能性。

其二，是巨大的支撐力。哈那交叉出來的丫形支口，在上面承接烏尼的叫頭，在下面接觸地面的叫腿，兩旁與別的哈那綁口叫口。哈那頭均勻地承受了烏尼傳來的重力以後，透過每一個網眼分散和均攤下來，傳到哈那腿上。這就是為什麼指頭粗的柳棍，能承受二三千公斤壓力的奧妙所在了。

其三，是外形美觀。哈那的木頭用紅柳，輕而不折，打眼不裂，受潮不走形，粗細一樣，高矮相等，網眼大小一致。這樣做成的氈包不僅符合力學要求，外形也勻稱美觀。

紅柳又名叫檉柳，是高原上最普通、最常見的一種植物，在中國新疆、甘肅、內蒙古等地廣泛分布。高寒的自然氣候，使高原人很容易患風濕病，紅柳春天的嫩枝和綠葉是治療這種頑症的良藥，能使人擺脫病痛的折磨。因此，藏族老百姓親切地稱它為「觀音柳」和「菩提樹」。

哈那的彎度要特別注意掌握。一般都有專門的工具，頭要向裡彎，面要向外凸出，腿要向裡撇，上半部比下半部要挺拔正直一些。這樣才能穩定烏尼，使包形渾圓，便於用三道圍繩箍住。

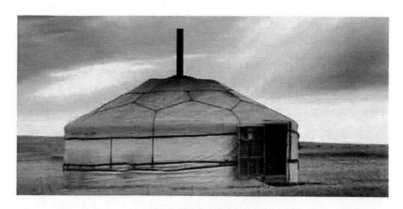

■白雲下的蒙古包

　　哈那立起來以後，把網眼大小調節好，哈那的高度就是門框的高度。門由框定。因此蒙古包的門不能太高，人得彎著腰進。氈門要吊在外面。

　　蒙古包上了哈那後就要頂支柱。蒙古包太大了，重量增加，大風天會使套瑙的一部分彎曲。連接式套瑙多遇這種情況。

　　蒙古包裡都有一個圈圍火撐的木頭框，在其四角打洞，用來插放柱腳。柱子的另一頭，支在套瑙上加綁的木頭上。柱子有圓、方、六面體、八面體等。柱子上的花紋有龍、鳳、水、雲多種圖案。王爺一般才能用龍紋。

　　頂氈是蒙古包的頂飾，正方形，四角都要綴帶子，它有調節空氣新舊、包中冷暖、光線強弱的作用。頂氈的大小，以正方形對角線的長度決定。

　　裁剪時，以套瑙橫木的中間為起點，向兩邊來量，四邊要用駝梢毛捻的線繚住，四條邊和四個角納出各種花紋，或是用馬鬃馬尾繩兩根並住縫在四條邊上，四個角上釘上帶子。

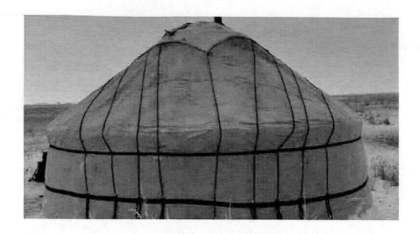

■蒙古包的頂氈

■蒙古包的門

　　頂棚是蒙古包頂上苫蓋烏尼的部分。每半個像個扇形，一般由三四層氈子組成。裡層叫其布格或其日布格。以套瑙的正中心到哈那頭的距離為半徑，畫出來的氈片為頂棚的襟，以半個橫木畫出來的部分為頂棚的領，把中間相當於套瑙那麼大的一個圓挖去，頂棚就剪出來了。剪領的時候，忌諱把烏尼頭露出來。

　　苫氈的製作講究看吉日。

裁剪的時候，都分前後兩片，銜接的地方不是正好對齊的，必須錯開來剪。這樣才能防止雨水、風、塵土灌進去。

裡層苫氈子在哈那和烏尼腳相交的地方必須要包起來，這樣外面的氈子就不會那麼吃緊，同時也使蒙古包的外觀保持不變。

頂棚裁好後，外面一層周邊要鑲邊和壓邊。襟要鑲四指寬、領要鑲三指寬。兩片相接的直線部分也要鑲邊。這樣做，可以把氈邊固定結實，同時看起來也比較美觀。

圍繞哈那的那部分氈子叫圍氈。一般的蒙古包有四個圍氈。裡外三層，裡層的圍氈叫哈那布其，圍氈呈長方形。

外罩用蒙古語叫胡勒圖日格，是頂棚上披苫的部分，它是蒙古包的裝飾品，也是等級的象徵。

門，原指氈門，用三四層氈子納成。長寬用門框的外面來計量。四個邊納雙邊，有各種花紋。普通門多白色，藍邊，也有紅邊。門頭和頂棚之間的空隙要用一條氈子堵住，有三個舌，也就是凸出的三個氈條，也要鑲邊和納花紋。

蒙古包的帶子、圍繩、壓繩、捆繩、墜繩的作用是，保持蒙古包的形狀，防止哈那向外炸開，使頂棚、圍氈不致下滑，可以保證人的安全性。總之，對保持蒙古包的穩固堅定和延長壽命都有很大關係。

這種蒙古包能夠承受大自然的考驗，非常適合游牧民族的生產、生活方式。

【閱讀連結】

蒙古包後面總是立著一根光禿禿的木頭桿子，人們十分敬重它，平常不准外人走近。

據說，漢朝的蘇武出使匈奴，被匈奴王流放在北海邊。他剛到不久，降將李陵便奉命來勸蘇武投降，結果他被蘇武痛罵一頓，還要舉節棒打他，嚇得他慌忙逃走。

　　從此，匈奴王不給蘇武飯吃，蘇武便自己開荒種糧食。不論是放羊打草、種地做活，還是行居坐臥，出使的節棒一時沒有離開過蘇武，日久天長，節棒上的飄帶和旄球都磨掉了，他還是帶在身邊。

　　當地牧民見了，都非常敬佩他。蘇武被漢朝迎接回國後，當地人民為了懷念他，便都在蒙古包後邊，立了一根光溜溜的木桿，作為蘇武當年時時留在身邊的節棒的象徵。

▍講究的包內位置

　　由於蒙古包是氈子搭的，外面有什麼動靜，在裡面的人很容易知道。尤其是深夜，外面發生了什麼事情，牧民都知道得一清二楚。

　　蒙古包內部擺設按平面可劃分為九個方位。

　　正對頂圈的中位為火位，置有供煮食、取暖的火爐。火位周圍的方位還根據室內的面積、形狀和高低等不同情況，擺設適宜的箱子、框子、桌椅和板架等家具。這些家具上均飾以美麗的民族圖案花紋，構圖豐滿端莊，色彩明快凝練，極富民族特色。

　　蒙古族對花紋圖案的用色也有自己的講究。譬如，他們喜歡紅、黃、藍、白顏色，因為紅色象徵生活快樂和美滿；黃色是金子的顏色，象徵愛情、理

想和希望；藍色是天空的顏色，象徵永恆的安寧，真誠和善良；白色則表示純潔、平安等。箱櫃前面，鋪著厚厚的毛氈。

進門正面及西面為家中主要成員起居處，東面一般是晚輩的座位及寢所。

自古以來，蒙古人對於坐包就有清楚的劃分。

很古的時候，男人坐西面，女人坐在東面。當時在東面是尊位。古代蒙古人有過一個母權制的氏族社會時代。那時的人崇拜太陽，把太陽升起的方向看得特別神聖，因此把東方讓給了占統治地位的女性。

■蒙古包的內景

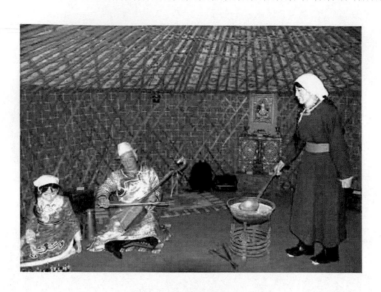

■蒙古包內的牧民生活

　　當社會發展到了父權時代，又把西方當成了尊位。這樣雖然男女的座位沒變，但尊卑關係實際已經顛倒過來了。家中的男人們，按照輩分高低，歲數大小在西面由北向南排坐。東面的女人也如此類推。

　　北面和南面又有特殊的劃分：氈包的正北，當地人稱作金地，是一家之主的座位，即使是自己的子弟，也不能坐於正北或西北。只有當他成為一家之主或建立新家的時候，才能繼承或取代父親的座位。

　　如果父親年事已高，就要把家裡的權力交給已經成家的兒子，讓其坐在正北面，自己坐在西北面。如果父親早逝，兒子不論大小，母親也要讓他坐於正面。蒙古包的門口鋪木板，不放東西，只供人們出入。西北面放佛桌，上面放佛像和佛龕。佛像有時裝在專門裝佛爺像的小盒中。

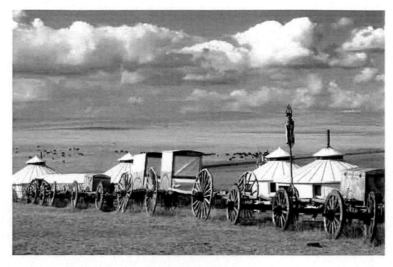

■移動式蒙古包村落

佛龕中主要安放佛像，有時也在裡面或上面放經書或招福的香斗、箭等。

佛龕前要放香燭、佛燈、供品、香爐。佛龕平時不開，佛爺像也不取出來。供奉佛爺的時候，要將佛爺像請出來，在懷前舉燈敬香，供奉食品。扯起幾條哈達，從烏尼上吊住，上面懸掛綵帶流蘇之物。

哈達類似於古代漢族的禮帛。蒙古族人和藏族人表示敬意和祝賀用的長條絲巾或紗巾，多為白色，藍色，也有黃色等。此外，還有五彩哈達。藍色表示藍天，白色是白雲，綠色是江河水，紅色是空間護法神，黃色象徵大地。五彩哈達是獻給菩薩和近親時做彩箭用的，只在特定的情況下才用。

本來，藏傳佛教格魯派的佛像應供奉在正北方。因為蒙古族一直以西北為尊，古代的神物一直供奉在西北。黃教進來以後，便在西北供奉起佛爺來了。

蒙古包的西半部分是男人用品擺放的位置。套馬桿上的套索也吊在同樣的地方。凡是馬鞍具，都怕人從上面跨越。凡是人踏過的地方套索都不能放，這也說明蒙古人對馬的熱愛。

蒙古包西南是放酸奶缸的地方，酸奶缸前後，哈那的頭上掛著狍角或丫形木頭做的鉤子。上面掛著馬籠頭、嚼子、馬絆、鞭子、刷子等物。

嚼子、扯手等在懸掛時要盤好，對著香火，好像準備拿走似的。嚼子的口鐵不能碰著門檻，掛在酸奶缸的北面或放在馬鞍上。

放馬鞍的時候，要順著牆根立起來，使前鞍鞽朝上，騎座朝著佛爺。如果嚼子、馬絆、鞭子分不開，籠頭、嚼子要掛在前鞍鞽上，順著左首的韂鼻向著香火放好，鞭子也掛在前鞍鞽上，順著右手的韂垂下去。馬絆要掛在有首捎繩的活扣上。

西南面正好是門後面，這裡不放東西，在靠後可以放酸奶缸之類。在蒙古人的歷史上，擠馬奶和做酸奶是男人們的事。

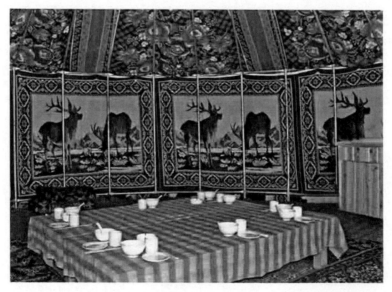

■蒙古包內景

在北面放獅子八腿被桌。兒子要成家的時候一定要做一張這種桌子。這種桌子，鋪著專門製作的栽絨毯子，上面繡三種式樣的雙滾邊花紋，兩頭分別橫放一個枕頭，中間是新郎新娘的衣服和被縟。

　　新郎的枕頭放在被桌的頭部，新娘的枕頭放在被桌的尾部。枕頭向著香火，其面用四方的木頭製作，用蟒緞蒙皮，也就是織有龍形的錦緞，庫錦飾花，四角用銀子鑲出來。新郎的枕頭自家準備，新娘的枕頭從娘家帶來。

　　錦緞一般指經緯絲先染後織，色彩多於三色，以經面緞、斜為地、緯起花的提花熟織物，即色織綢。中國早在春秋以前就已經生產錦類織物，《詩經》中說：「錦衣狐裘」，「錦衾爛兮」。發展到唐時，錦多為重經組織的經錦，唐代以後有了緯重組織的緯錦。近代的織錦緞、古香緞等品種，則是在雲錦的基礎上發展起來的色織提花熟織綢。

　　庫錦是雲錦四大類品種之一，又稱「織金」，在緞地上以金線或銀線織出各式花紋絲織品，故名。尚有「二色金庫錦」和「彩花庫錦」兩種，多織小花。前者是金銀線並用，後者除用金銀線外還夾以兩三色彩絨並織。雲錦原為清代貢品，織成後送入內務府入「緞匹庫」，故名庫錦。

　　被桌上放衣服的時候，袍子的領口一定要朝著佛爺。袍子的胸部放在上首，男人的衣服放在上層，女人的衣服放在下層。一向在疊堆衣服的時候，如放在北面，領口就要朝西，如放在西面，領口就要朝北，但不能朝門，因為死人的衣服才這樣放的。

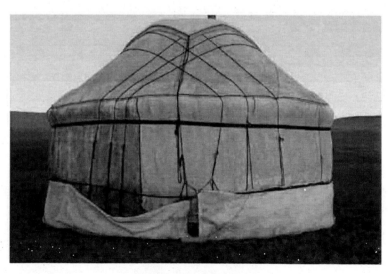

■獨具特色的蒙古氈包

　　緊挨被桌的東北方，是放女人的箱子的地方，一共一對，是從娘家用駱駝運來的，裡面有女子的四季衣服、首飾、化妝品等用具。

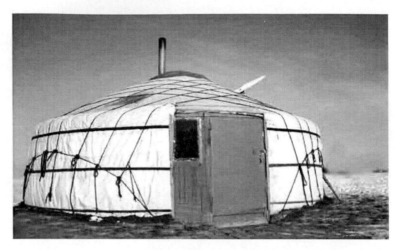

■雪地裡的蒙古包

　　氈包的東牆是放碗架的地方。碗架有好幾層，可以放許多東西，各有各的地方：碗盞、鍋灶、勺子、茶、奶等。

　　放置也有規矩：肉食、奶食、水等不能混放，尤其是奶食和肉食不能放在一起。因為奶裡混進葷腥容易發霉，對做酸奶不利。此外，也跟蒙古人崇尚白色有關。還有就是奶、茶要放在上面，水桶要放在地上或碗架的南頭。

　　盤碗中間最尊貴的是條盤，這是用來盛放羊背的，放在東邊最尊貴的上首，也就是靠北放。

　　蒙古人家有三個福圈：家、院，野外共三個。家中的就是條盤。條盤放在東橫木靠前，碗架上面或掛在哈那頭上。除了主人外別人不能動它。一切口朝上的器皿一定要口朝上放置，不能倒扣。但是鍋、筐、籠頭三樣東西，在外面可以扣過放置。

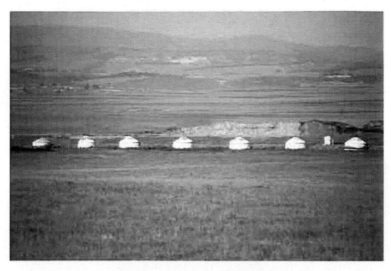

■有草原白蓮花之稱的蒙古包

　　家中最尊貴的是奶桶，不能亂扔亂放。這是因為先白後紅的飲食習慣造成的。勺子、鏟子、笊籬之類也不能倒扣，柄向著香火朝上放置。如果掛起來放置的話，面朝著香火。

　　笊籬是中國傳統的一種烹飪器具，用竹篾、柳條、鐵絲等編成。像漏勺一樣，有眼兒。在烹飪時，用來撈取食物，使被撈的食品與湯、油分離，即過濾、篩分、瀝水，跟漏勺的作用差不多，但又有不同用途。主要用於撈麵。

　　錐子、斧子放在碗架的下層。這兩種東西是搗磚茶用的，什麼時候也不能離開。另外茶是飲品之尊，所以搗茶的工具也不能亂放。

　　氈包東南上放的東西，比起其他地方來說，能夠隨著季節作相應的變化。

　　春天除放水、牛糞以外，把剛生的牛犢在這裡拴一兩個月。夏秋要增加酸奶缸，要蓋泥灶支鍋生火做奶皮子。冬天放水缸、牛糞、多出的火撐子。

　　門檻東邊的不遠處，什麼時候都放著狗食桶。東南近火撐子的地方，放著牛糞箱子。牛糞是用來生火的，人們進出時都要把袍子撩起來，不要讓袍邊掃著牛糞箱子。火剪子之類的東西碰到腳下，也要拿開，不能從上面跨越。

按照傳統習慣，草原牧民的作息時間，通常是根據從蒙古包天窗射進來的陽光的影子來判斷確定。

後來，據專家研究，面向東南方向搭蓋的四個哈那的蒙古包，門楣上有四根椽子共有六十根椽子，兩個椽子之間形成的角度為六度，恰好與現代鐘錶的時間刻度表完全符合。

這不僅說明在生活實踐中掌握了幾何學原理的蒙古手工藝者的高超技藝，同時也說明這些能工巧匠已將天文學應用到了生活實際中。

【閱讀連結】

蒙古人透過對日出日落的長期觀察，按著太陽照進蒙古包的日影來計算時間。

蒙古人使用日晷大概很久。據學者考證，從匈奴時代開始，蒙古包就向著太陽升起的地方搭蓋。計算時刻最標準的蒙古包應是四個哈那，六十根烏尼，門向東南開。

蒙古人根據日光照進套瑙外圈、烏尼頭兒、烏尼中間、哈那頭兒、哈那中間、被桌、正座墊子、東面墊子、碗架腿子等來劃分時間。

根據這種劃分的時辰，可以有鐘點、有秩序地安排一天的營生。總之，在家的人從蒙古包看日影，外面的人看太陽照在自己身上的影子，晚上看月亮和星星。

蒙古包計算時辰是從卯時開始的，到酉時才結束。因此蒙古包本身就是日晷。生活在蒙古包裡的人，至今還是靠看日影過日子的。

▌蒙古包文化習俗

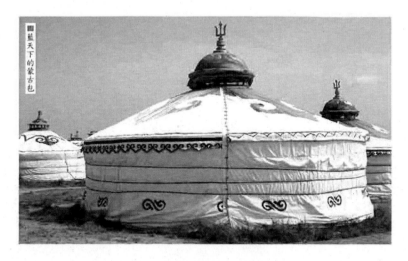

　　蒙古包從其產生就與游牧民族的信仰，與他們心中的神是分不開的。如果說，起初是信仰建構了蒙古包門的開向、形狀、顏色、裝飾和內部格局分布。那麼，在這些都形成以後，信仰賦予氈帳的神聖和力量，又以一種宗教文化的力量對生活在其中的人產生著巨大作用，使歷史上形成並流傳下來的關於宇宙的知識、對生命的態度以實物的形式，世代相傳。

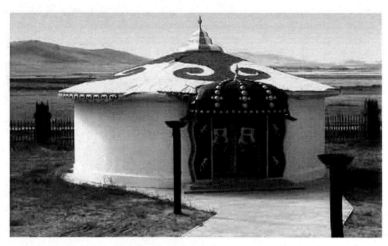

■草原上獨具特色的蒙古包

灶火是蒙古包內最為重要的神聖場所之一。由於他們崇拜火神，把火作為一個家庭存在和延續的重要標誌，是一個家庭興旺繁榮的象徵。

信仰薩滿教時，蒙古包內供奉的是「翁袞」，「翁袞」是用木材、羊皮、毛氈等製作成的祖先的象徵，是附有靈魂的保護神。人們懷著崇敬的心情製作它，並透過儀式祭祀它，以求得它保佑著生產和生活的順利和興旺，為人們帶來利益和護佑。

十三世紀開始，蒙古族社會中景教、道教和藏傳佛教傳入。據記載，蒙古王子闊瑞皈依佛門，信奉藏傳佛教，導致了藏傳佛教開始傳入蒙古，但並沒有被民間接受。

薩滿教是在原始信仰基礎上逐漸豐富起來的一種民間信仰活動，出現時間非常早，很可能是世界上最早的宗教。它的歷史可能與現代人類出現的時間一樣長久，甚至在文明誕生之前，即當人們還用石器打獵時這種宗教就已經存在。它曾經長期盛行於中國北方各民族。

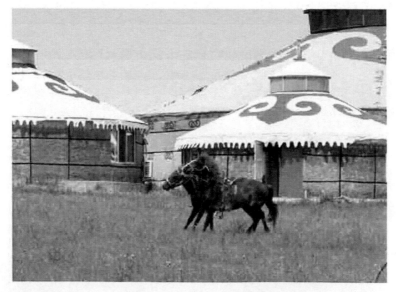

■具有民族特色的蒙古包

公元一五七六年，北元阿勒坦汗與索南嘉措會晤，藏傳佛教在土默特部和鄂而多斯蒙古部及蒙古北部地區傳播。在這一時期，由於在蒙古地區藏傳佛教格魯派大為盛行，廟宇林立，每家每戶都祭祀神像。

阿勒坦汗（公元一五〇七年至一五八二年）是著名的政治家、軍事家，阿拉坦是其名字，意思為「金子」。他是十六世紀後期蒙古土默特部重要首領，孛兒只斤氏，成吉思汗黃金家族後裔，達延汗孫。阿勒坦汗，又譯作「阿拉坦汗」、「俺答汗」。在他的領導下，蒙古土默特部稱雄草原，征服青海，與明修好，促進蒙古經濟文化發展。

薩滿教逐漸走向衰落，人們供奉的翁袞被藏傳佛教的佛像所取代。從此，藏傳佛教格魯派就一直影響著這裡人們。

蒙古包建築不僅是生活技術的建構，也是文化意義的建構。蒙古包作為一個民族的族徽仍然印在現代化的各類建築物上。在居住在蒙古包裡的人們的生活中，也形成了諸多禁忌。

進入蒙古包時不能踩門檻，不能在門檻垂腿而坐，不能擋在門上，這是蒙古包的三忌，這種風俗自古就有。

進別蒙古包的時候，首先要撩氈門，跨過門檻進去。因為門檻是戶家的象徵。踩了可汗的門檻便有辱國格，踩了平民的門檻便敗了時運。所以都特別忌諱，令行禁止。

後來這種法令雖然成了形式，但不踩門檻一事，卻因為每個人都自覺遵守而流傳了下來。尊重主人的客人，不但腳不踩門檻，連氈門也不能從正中而入，而要輕輕地撩起祥雲簾子，從氈門的東面進去。把右手向上攤開，用手指頭肚而觸一下門頭，才能進去。

這樣做的用意是祝福這家太平吉祥。

平時為了尊重門戶，不但腳不踩門檻，手不抓門頭，連頂氈也不能隨便觸動。在蘇尼特嘎林達爾台吉的傳說中，就寫著「不可觸動頂氈、灶台、有頂的帽子」等字句。蒙古包的帽子就是頂氈，所以不許隨便觸動。

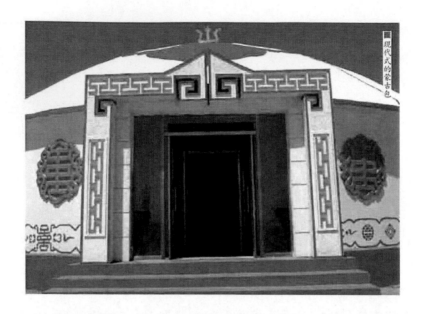

早晨拉頂氈的時候，需用右手拉住頂氈的帶子，並從胸前順時針轉一圈轉到西面拉開。等到晚上蓋頂氈的時候，用右手在胸前轉一圈，拉回到東面。

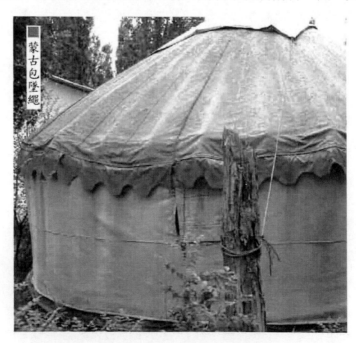

在天窗正中用來固定蒙古包的拉繩也叫墜繩。拉繩的帶子夾在蒙古包東橫木以北第四根哈那頭上搭的烏尼裡。

墜繩先從套瑙和烏尼之間垂下弓形的一截兒，再將其端從烏尼旮旯裡穿進去，在烏尼上打一個吉祥活扣掏出來。

春秋季節颳起大風或羊角風的時候，用力把拉繩揪住，或者把他固定在外面北牆根的樁子上，可以防止蒙古包被風颳走。

蒙古人認為墜繩是保障蒙古包安寧、保存五畜福分的吉祥之物。沒有墜繩的蒙古包不存在，沒有墜繩就不能算蒙古包。

【閱讀連結】

蒙古族認為水是純潔的神靈。忌諱在河流中洗手或沐浴，更不許洗女人的髒衣物，或者將不乾淨的東西投入河中。

草原乾旱缺水，逐水草放牧，無水則無法生存。所以牧民習慣節約用水，注意保持水的清潔，並視水為生命之源。

牧民家有重病號或病危的人時，一般都要在蒙古包的左側掛一根繩子，並將繩子的一端埋在東側，這就說明了家裡有重患者，不便待客。

到牧民家做客時，要在蒙古包附近勒馬慢行，待主人出包迎接，並看住狗後再下馬，以免狗撲過來咬傷人。千萬不能打狗、罵狗，擅自闖入蒙古包。

國家圖書館出版品預行編目（CIP）資料

經典民居：精華濃縮的最美民居 / 劉干才 編著 . -- 第一版 .
-- 臺北市：崧燁文化，2019.12
　　面；　　公分
POD 版

ISBN 978-986-516-164-4(平裝)

1. 房屋建築 2. 建築藝術 3. 中國

928.2　　　　　　　　　　　　　　　　　108018733

書　　名：經典民居：精華濃縮的最美民居
作　　者：劉干才 編著
發 行 人：黃振庭
出 版 者：崧燁文化事業有限公司
發 行 者：崧燁文化事業有限公司
E - m a i l：sonbookservice@gmail.com
粉 絲 頁：　　　　　　網　址：
地　　　址：台北市中正區重慶南路一段六十一號八樓 815 室
8F.-815, No.61, Sec. 1, Chongqing S. Rd., Zhongzheng
Dist., Taipei City 100, Taiwan (R.O.C.)
電　　話：(02)2370-3310 傳　真：(02) 2388-1990
總 經 銷：紅螞蟻圖書有限公司
地　　　址：台北市內湖區舊宗路二段 121 巷 19 號
電　　話:02-2795-3656 傳真 :02-2795-4100　　網址：
印　　刷：京峯彩色印刷有限公司（京峰數位）
　　本書版權為現代出版社所有授權崧博出版事業有限公司獨家發行電子書及繁體
　　書繁體字版。若有其他相關權利及授權需求請與本公司聯繫。
定　　價：299 元
發行日期：2019 年 12 月第一版
◎ 本書以 POD 印製發行